黑白插畫世界

漫 & 插畫技巧

U0050318

Contents

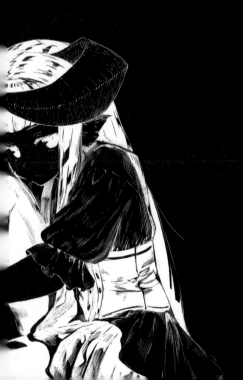

Introduction

在此感謝各位翻閱本書。

如今數位工具不斷推陳出新，而且在 SNS 社群平台等發表作品的管道增多，
大大增加了數位彩色插畫受到他人欣賞的機會。
本書收錄的內容是我至今在 SNS 等平台上發表的插畫作品，
而且是著重於「黑白插畫」的畫冊。

另外，收錄的插畫作品中，
絕大多數都是我個人「喜好」的類型，
包括我的最愛──長有獸耳和角的人物角色插畫以及我的最新創作。

書中也放入自己在描繪這些插畫時的想法，
以及一部分的創作解說。

近來數位彩色插畫蔚為流行，
以黑白插畫為主的作品或許少之又少而顯得與眾不同，
然而我卻有幸得此機會，出版這本以黑白插畫為主的畫冊。

希望大家都能沉浸在黑白插畫世界，享受黑白對比特有的樂趣。

jaco

Cat girls

Chapter

1

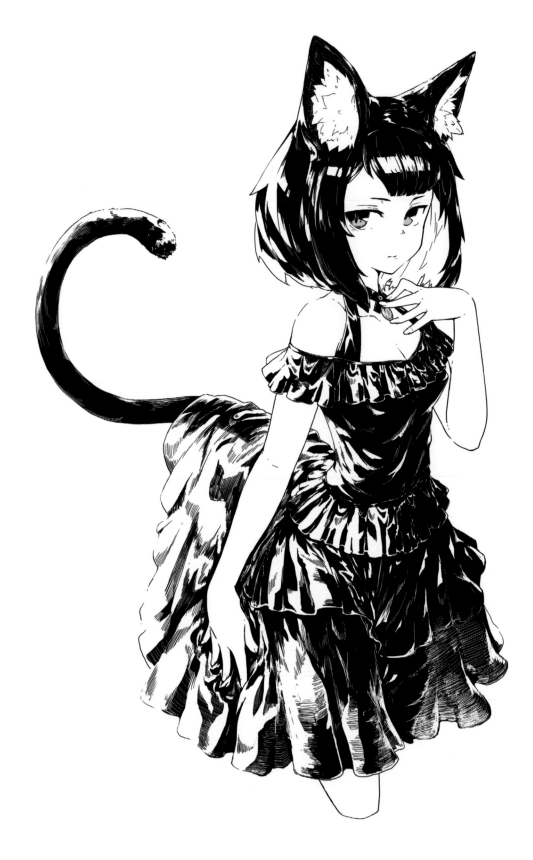

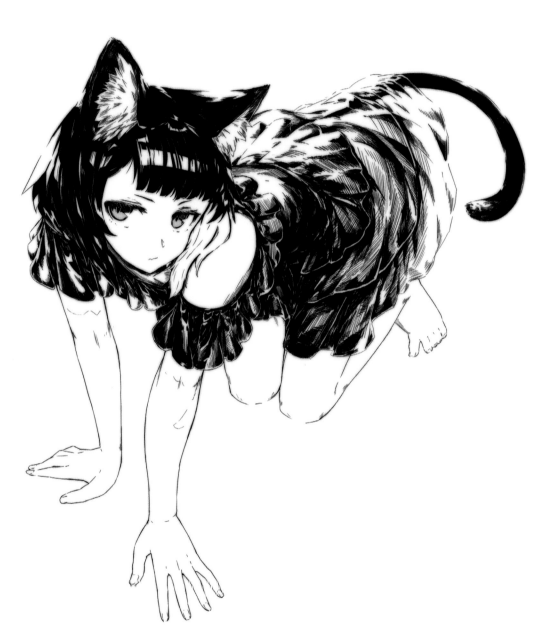

2021.06 本畫冊全新創作

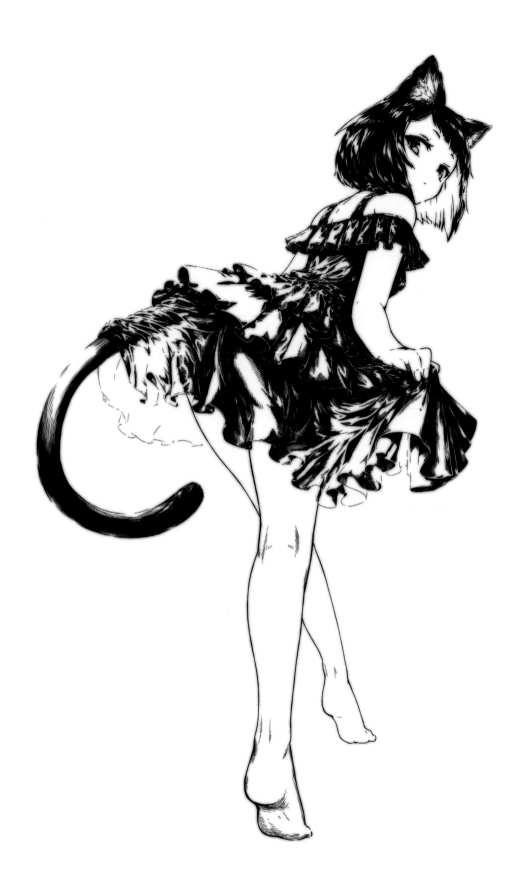

Cat girls

本畫冊全新創作 2021.06

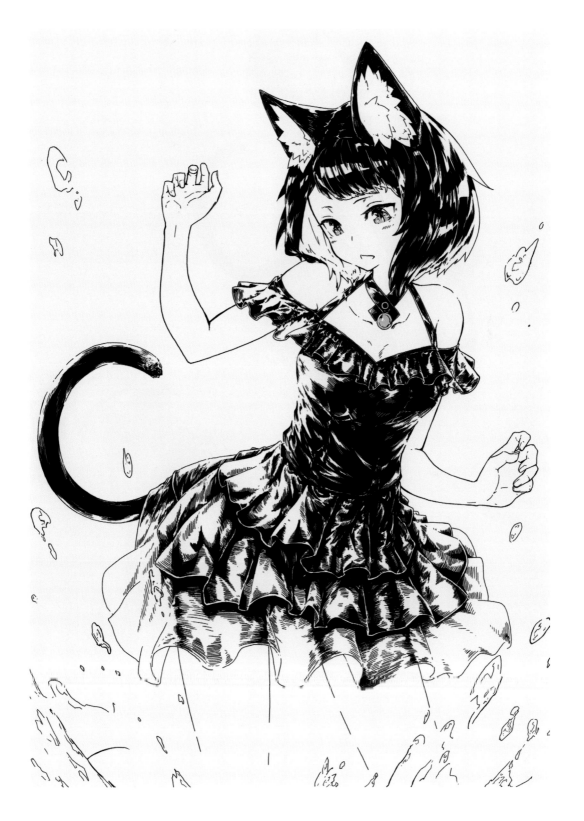

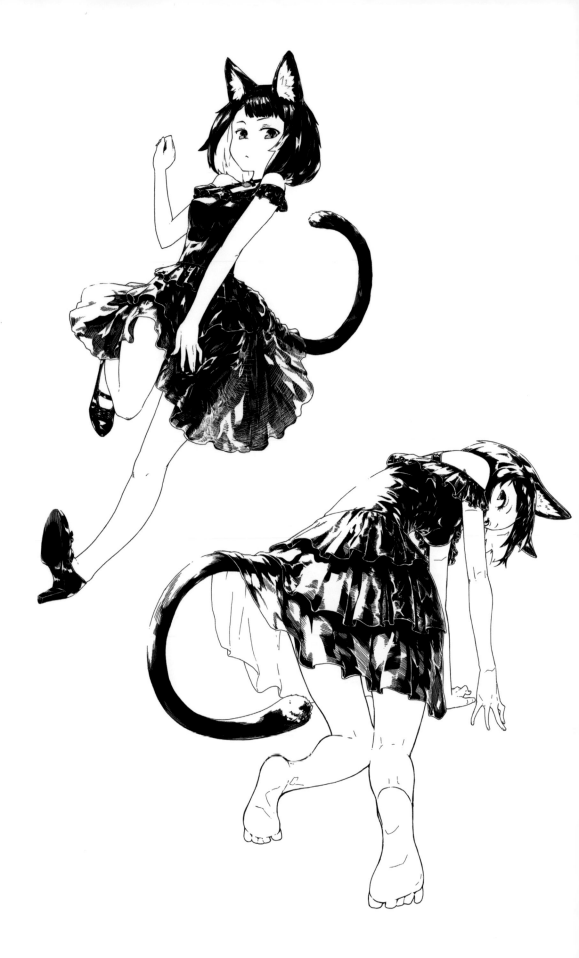

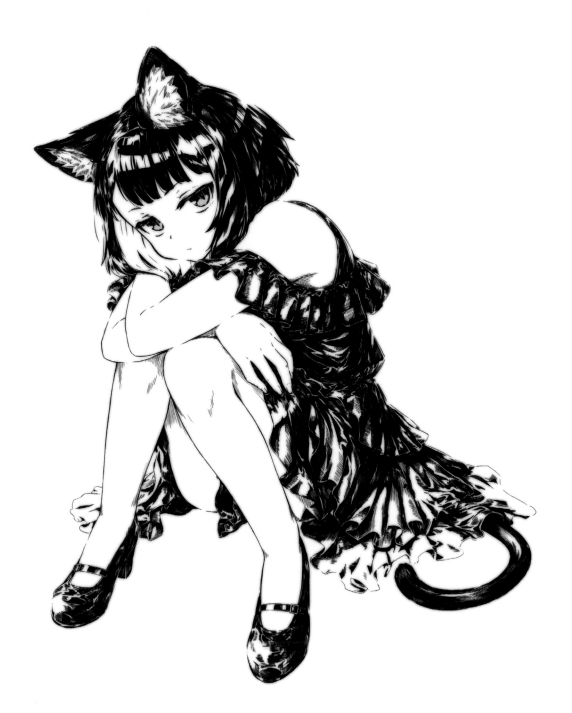

2021.06　本畫冊全新創作

黑貓女孩

Technique — Black cat

描繪黑貓女孩時，要描繪出女性特有曲線。
考慮要和白皙肌膚形成對比，而將服裝設定為黑色洋裝。
眼睛顏色使用常見於黑貓的黃色系色調。

體型

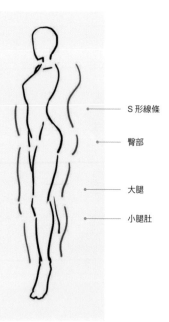

S 形線條

臀部

大腿

小腿肚

描繪時要勾勒出 S 形線條和小腿肚弧度等部位的曲線，才能展現玲瓏有緻的身材曲線。不但要描繪出修長雙腿，還要勾勒出纖細腳踝，展現曲線分明的體型。

右邊是實際完成的插畫。腰部線條明顯收窄，營造出微微成熟的女人化形象。

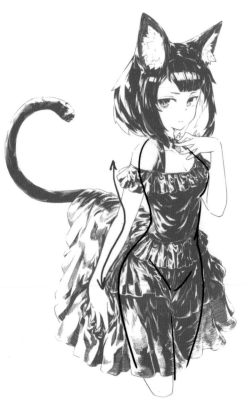

肌膚

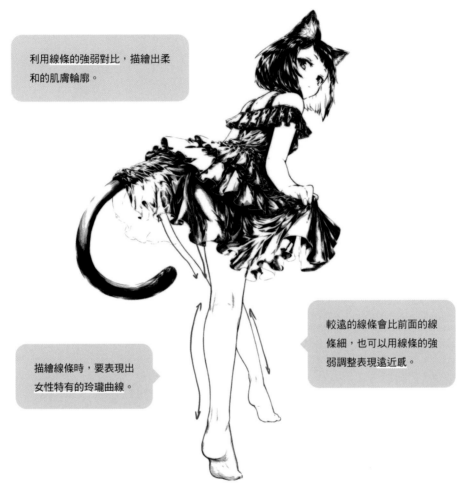

利用線條的強弱對比,描繪出柔和的肌膚輪廓。

較遠的線條會比前面的線條細,也可以用線條的強弱調整表現遠近感。

描繪線條時,要表現出女性特有的玲瓏曲線。

● 線條強弱的畫法

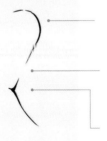

弧度明顯和部位突出的線條要加粗,與之連接的線條要纖細。

受光線照射的部分,可視情況刻意從中切斷線條,透過這種表現手法,由觀看者自行想像中間連接的線條。

關節等皮膚會重疊的內側線要加粗,以表現出肌膚受「擠壓」變形的樣子。

洋裝

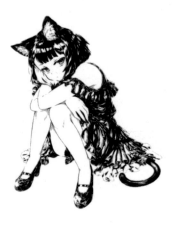

服裝設定為有大量荷葉邊的黑色洋裝。為了表現帶點光澤的質地,要在受光線強烈照射的部分加重打亮的描繪。

● 荷葉邊的畫法

首先描繪出荷葉邊下襬的線條,再延伸畫出輪廓。

最凹陷的部分要塗黑,在荷葉邊上緣的皺褶,以及和光源相反的方向加上荷葉邊的陰影。

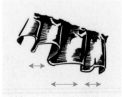

順著塊面方向,用重疊筆觸描繪出自然的陰影。

光源

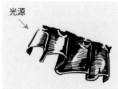

將與光源相反的部分,降低一階色調,此時描繪近乎完成。利用在打亮部位留下明顯的空白表現光澤感。

Fox girls

Chapter

2

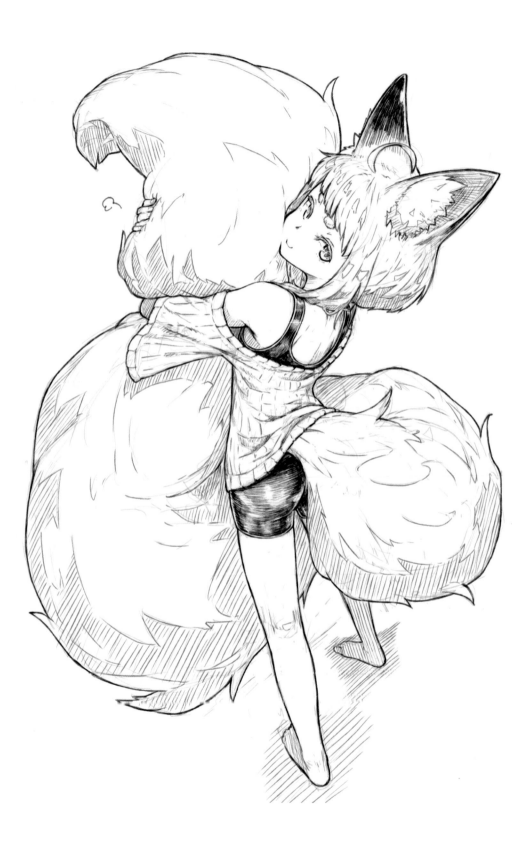

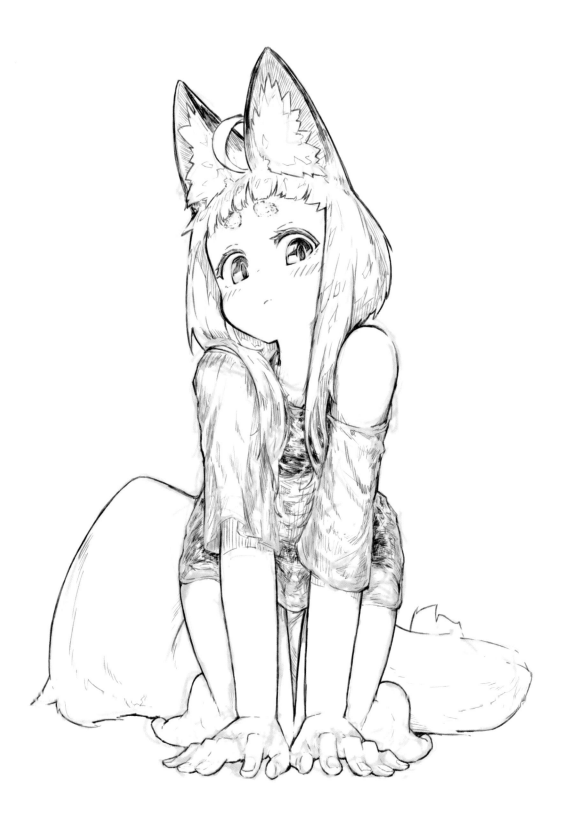

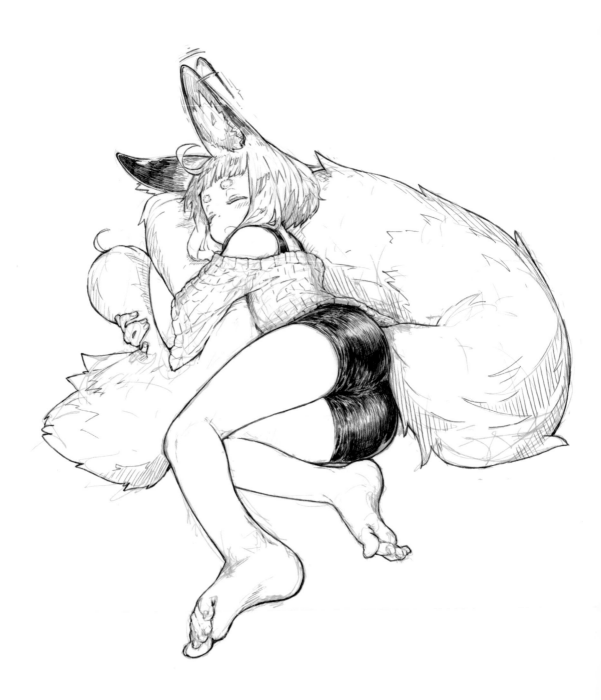

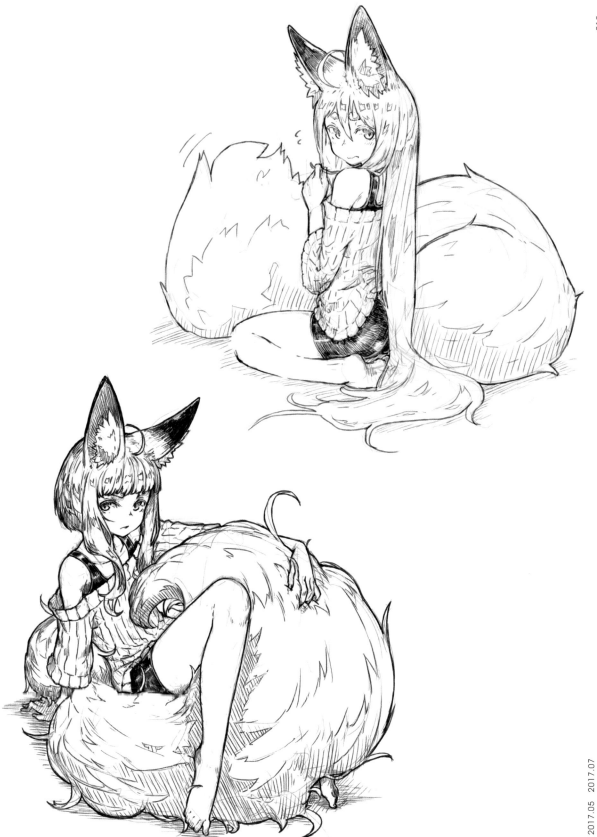

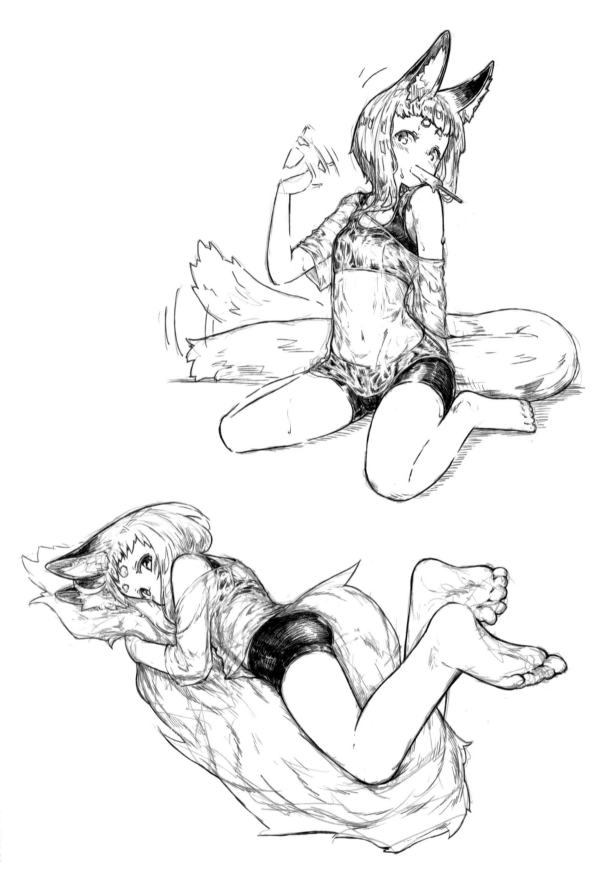

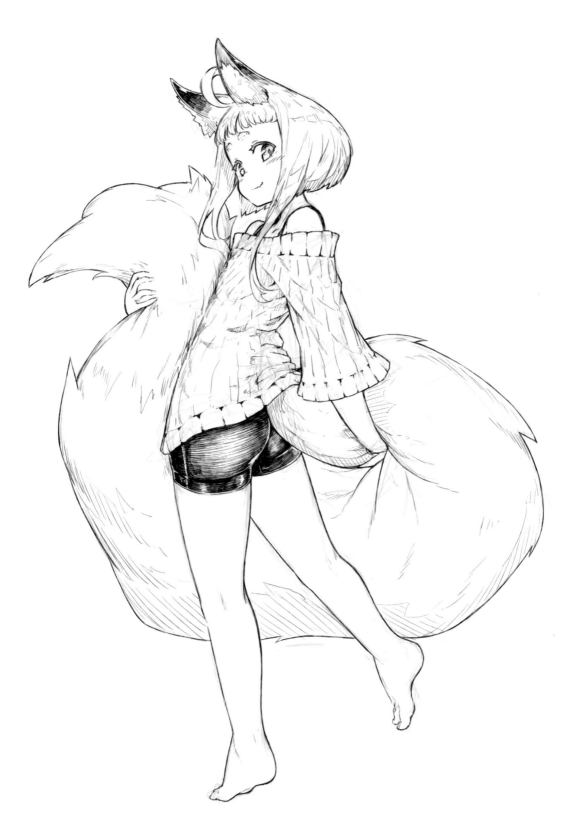

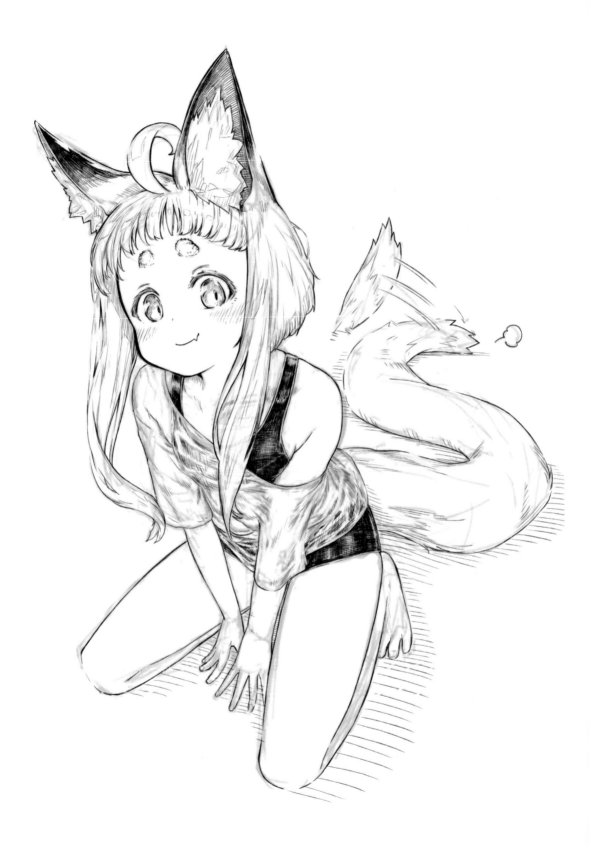

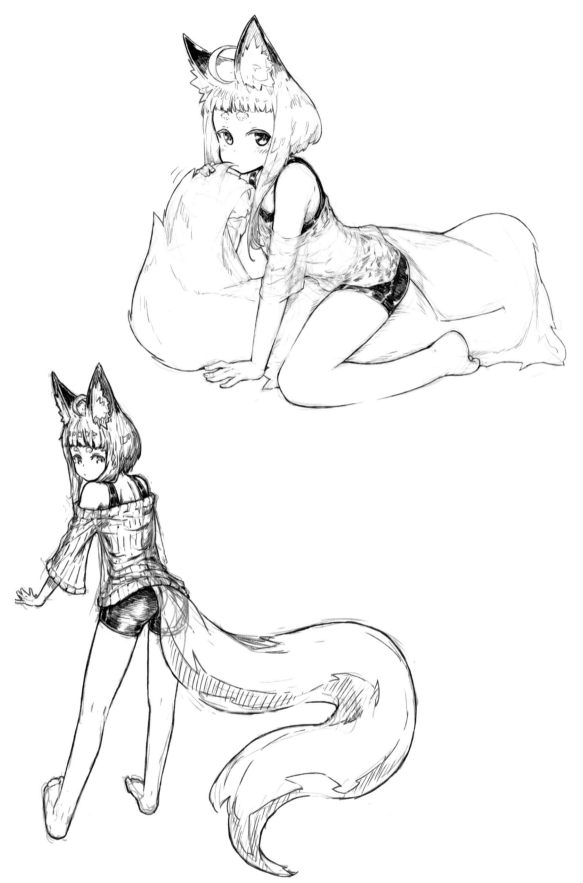

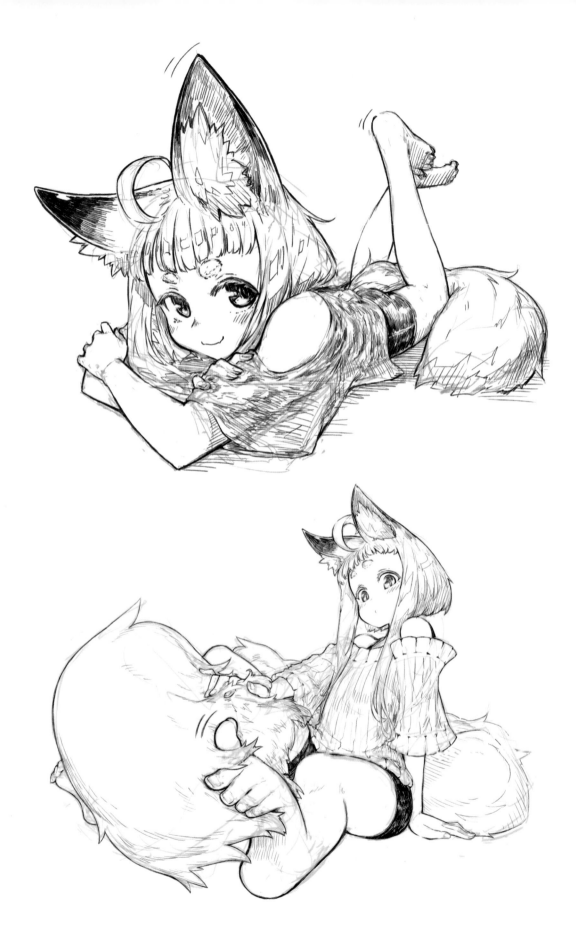

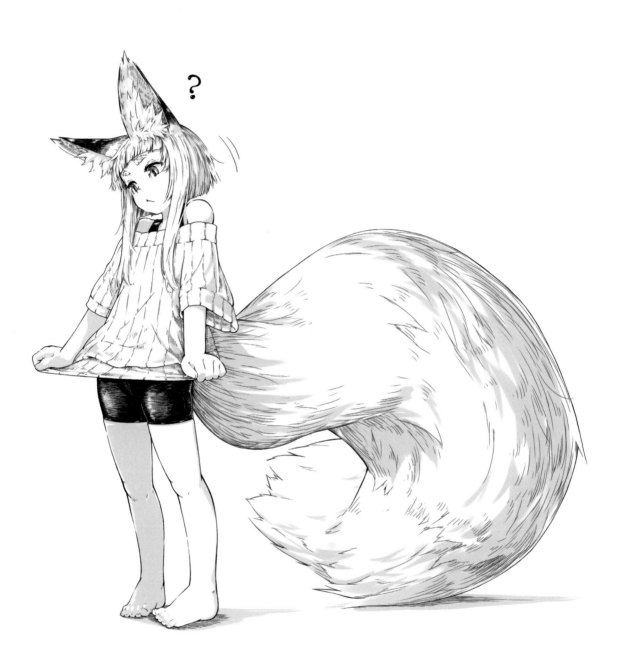

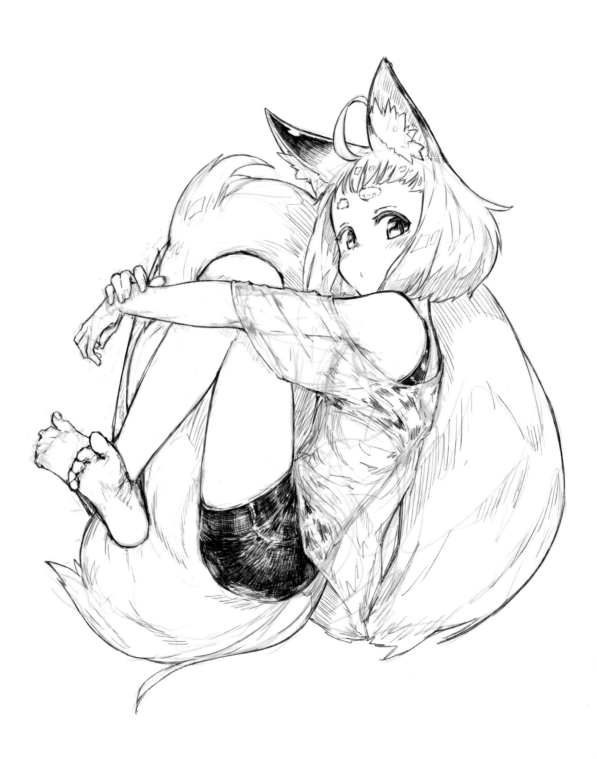

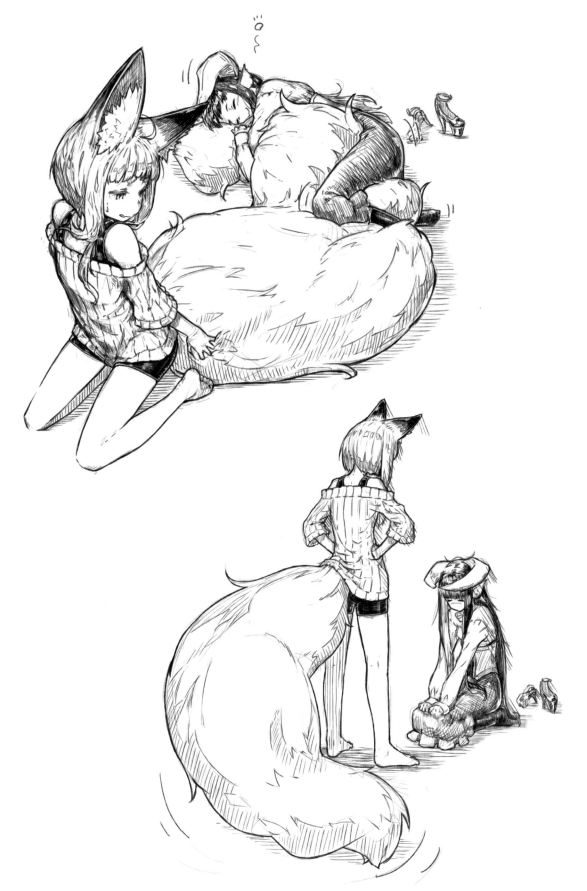

2017.06

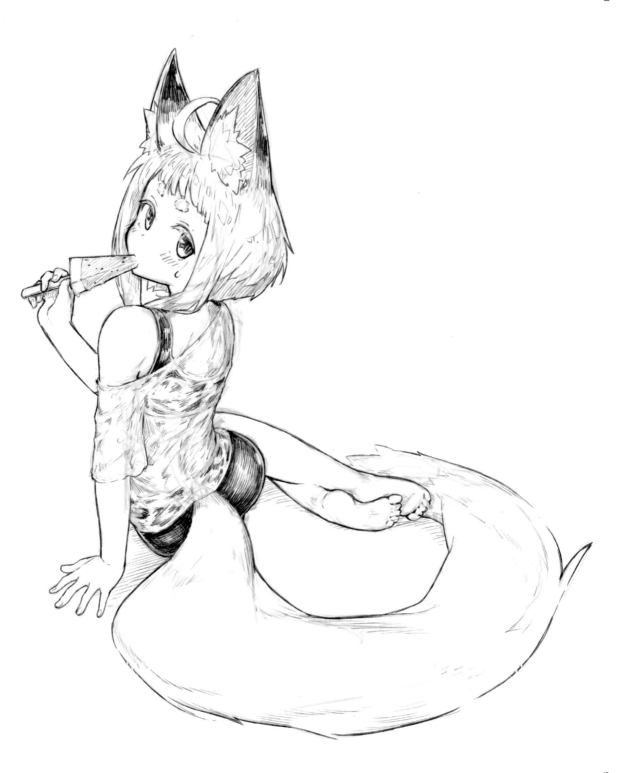

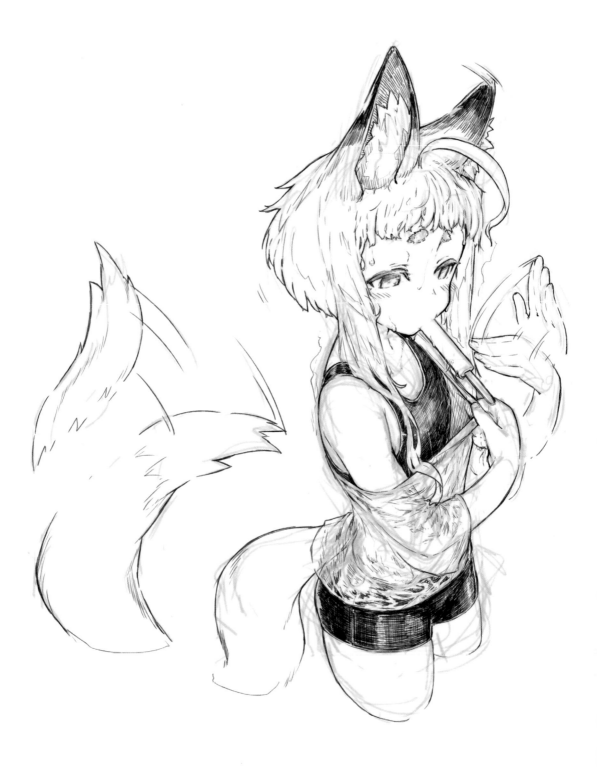

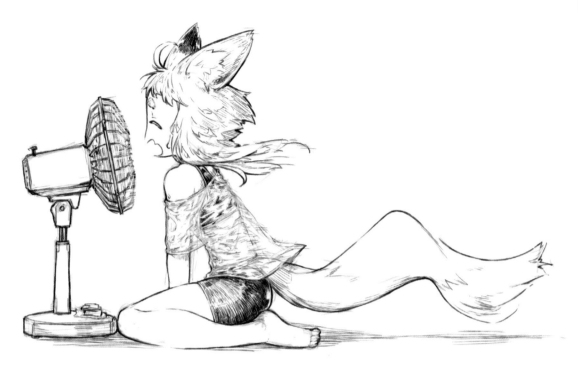

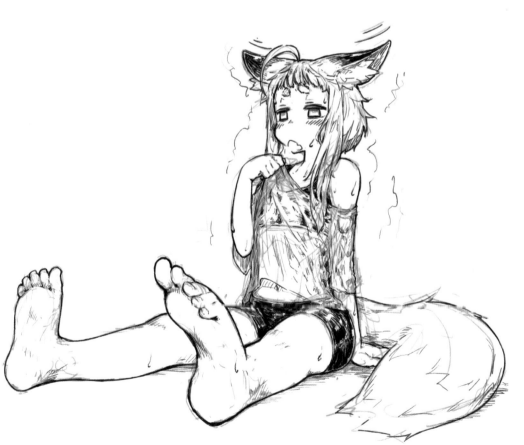

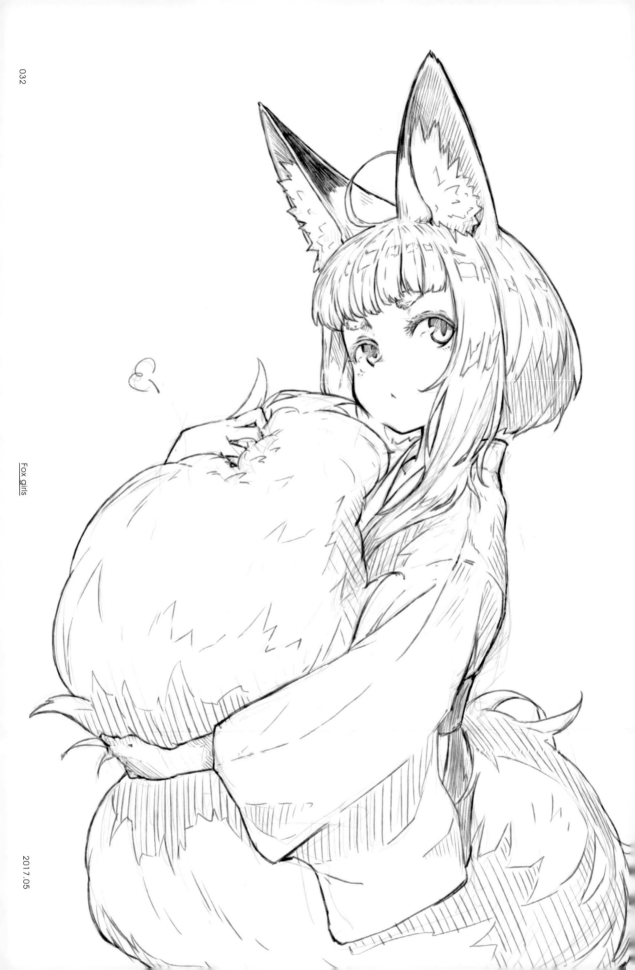

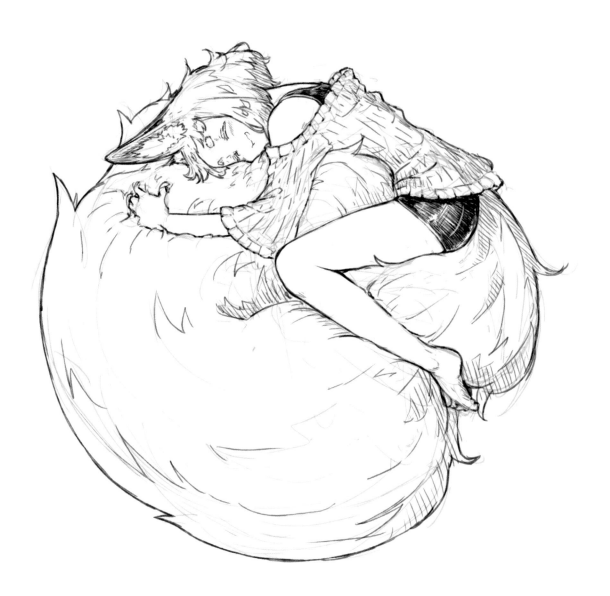

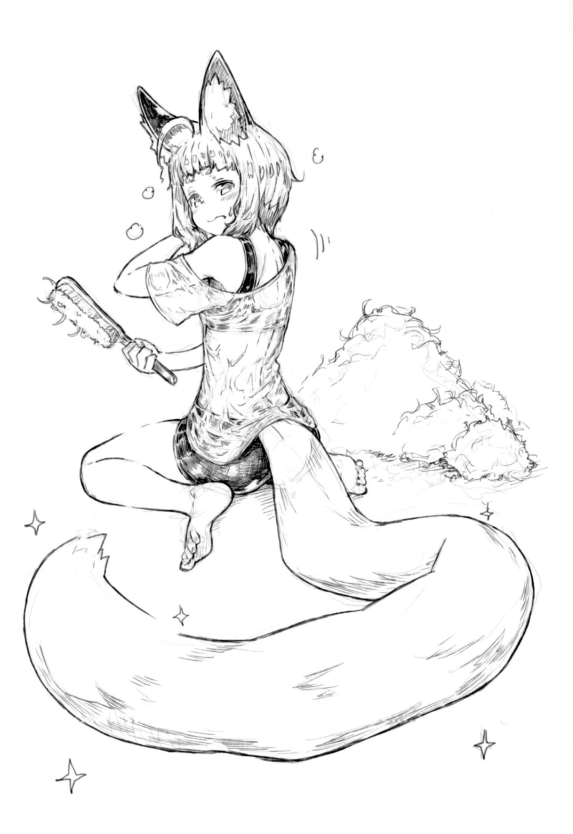

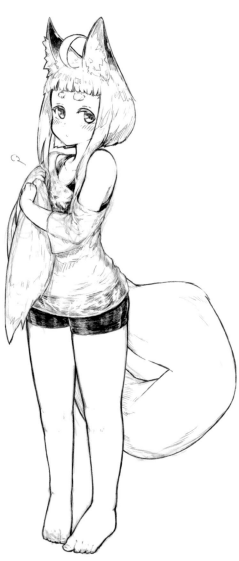

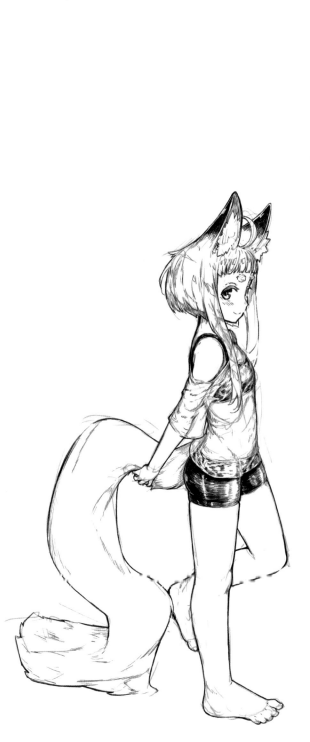

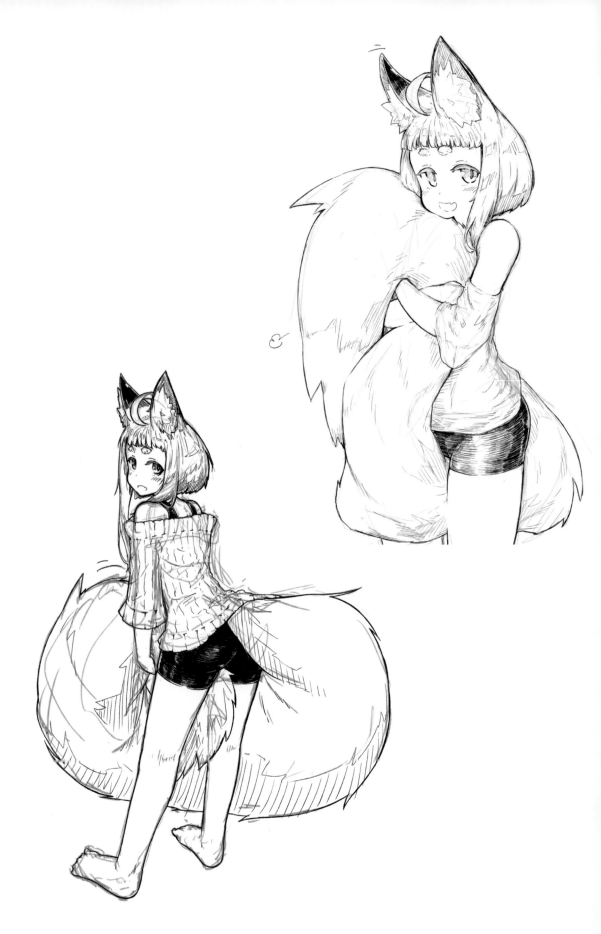

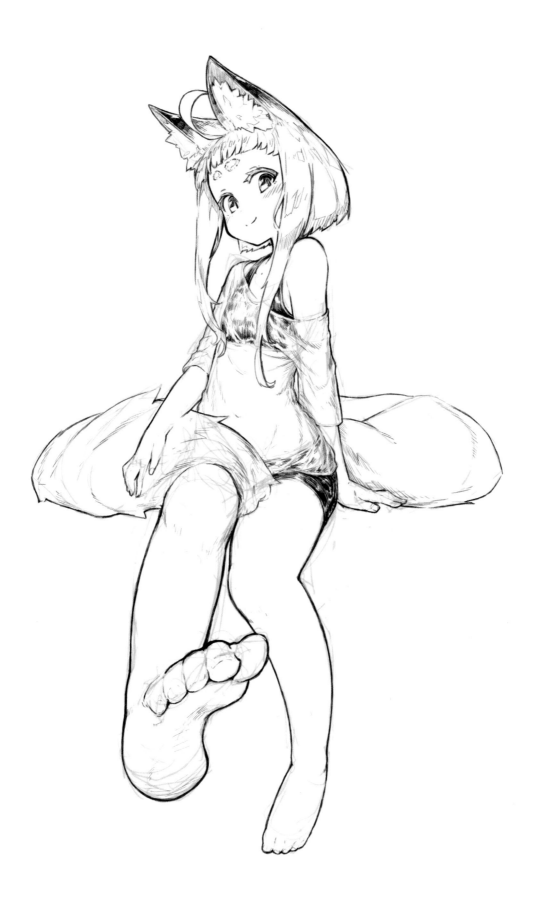

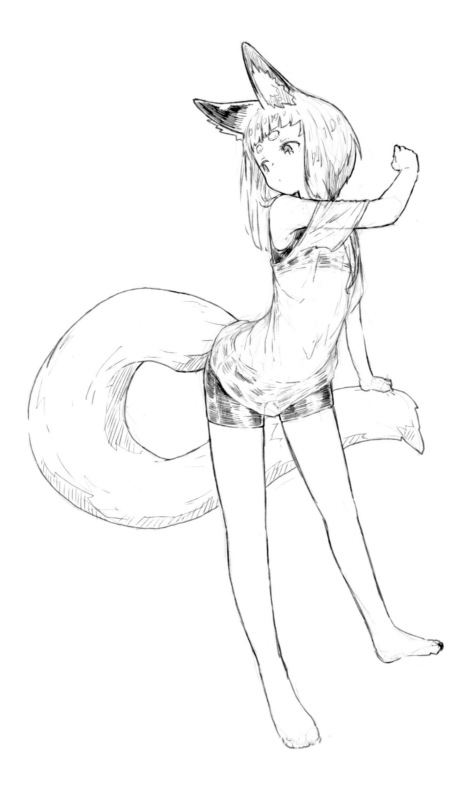

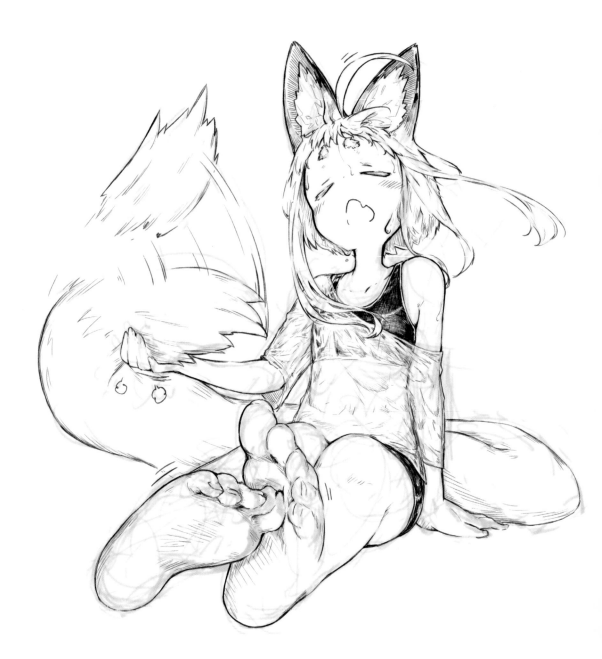

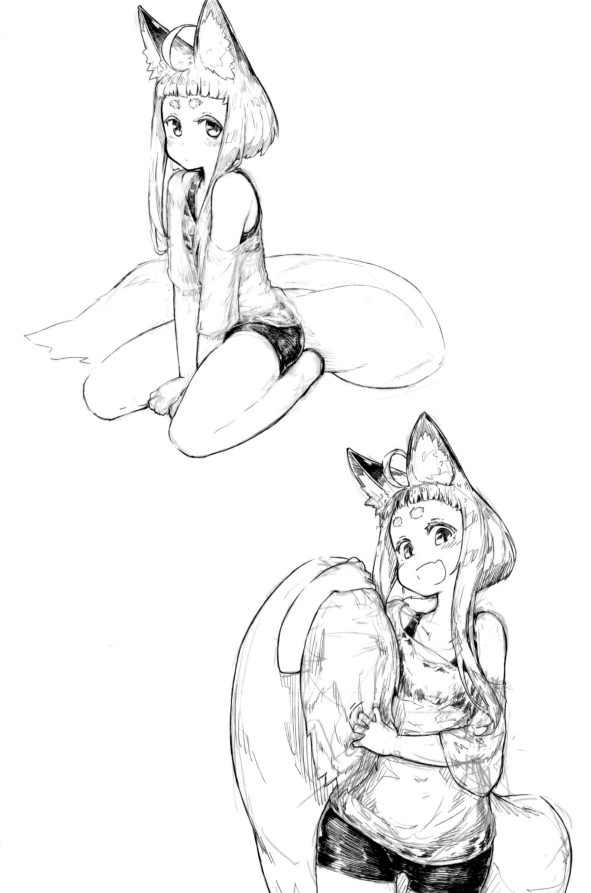

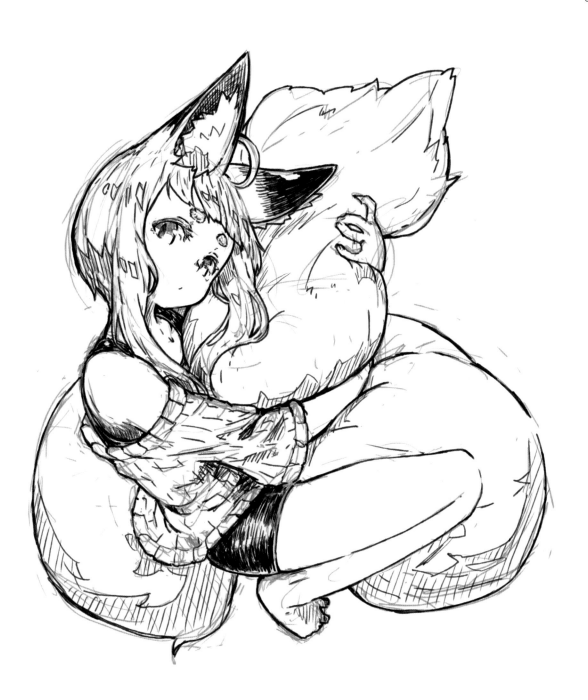

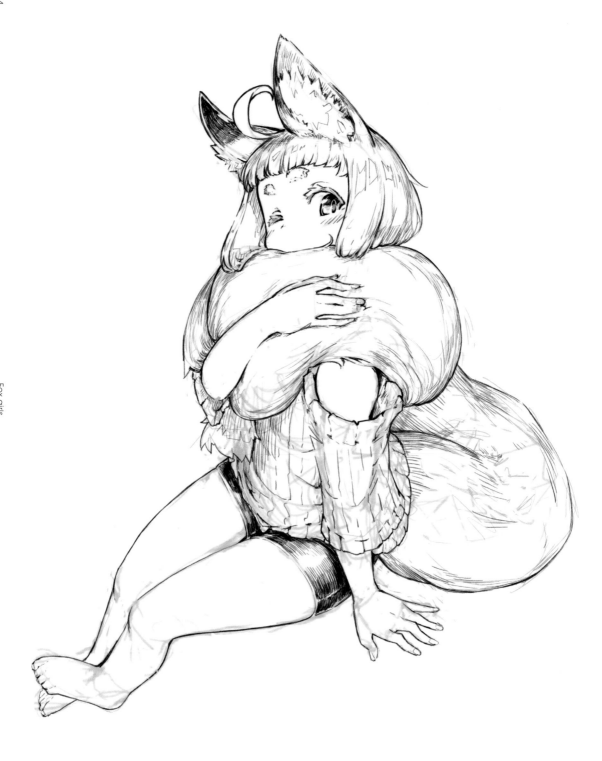

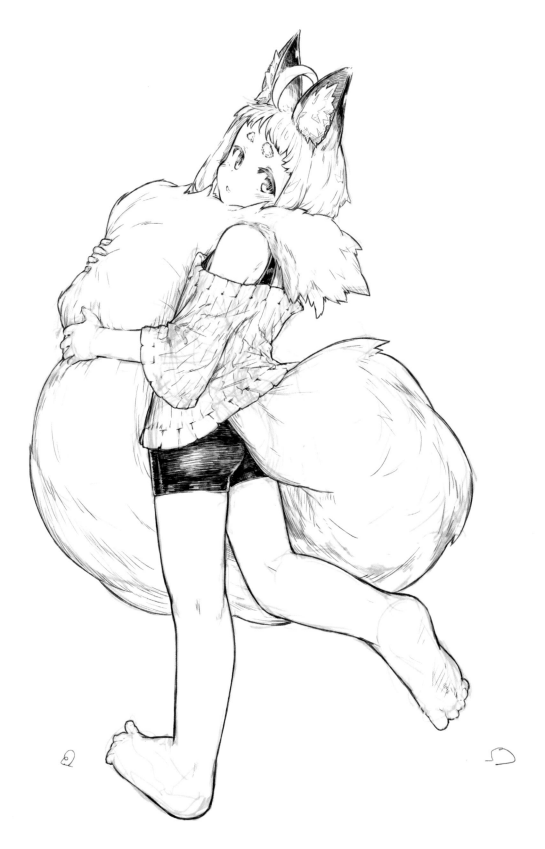

狐耳女孩

Technique — Fox ears

在數位工具中選用鉛筆筆刷，並且粗略描繪出狐耳女孩。
這時會呈現出不同於沾水筆描繪的風格。

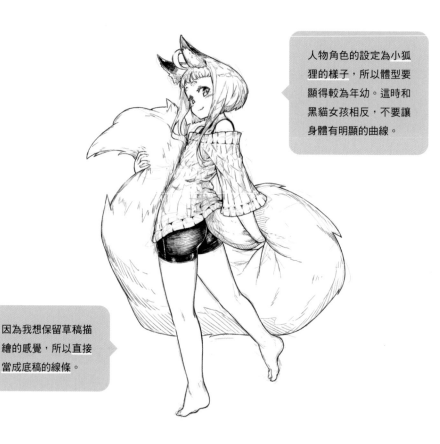

人物角色的設定為小狐狸的樣子，所以體型要顯得較為年幼。這時和黑貓女孩相反，不要讓身體有明顯的曲線。

因為我想保留草稿描繪的感覺，所以直接當成底稿的線條。

沾水筆和鉛筆筆刷的描繪差異，會特別展現在陰影和線條的重疊。

沾水筆

鉛筆

體型

在黑貓女孩詳解中也有提到，曲線明顯的體型看起來較為成熟。

在狐耳女孩中，腰部收窄程度和腰圍等部分不會有明顯的曲線起伏，而是稍微將軀幹拉長，畫得偏圓弧一些，藉此營造出年幼的體態。

請注意，如果單純將身高畫得矮一些，只會讓人覺得是身高較矮的大人。

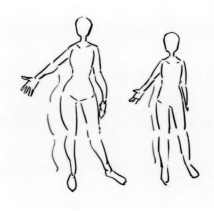

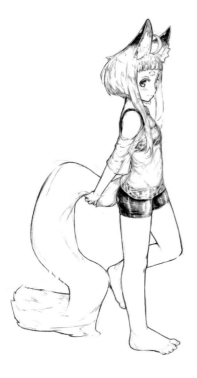

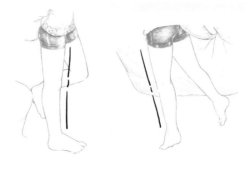

請注意，腿部輪廓也不要畫成太像大人的線條。

腿部不要畫成修長的腿型，腳踝也不要畫得太纖細，刻意降低粗細對比。

夏天的狐毛和冬天的狐毛

狐狸夏天的毛和冬天的毛不同，所以要依照描繪的季節區分夏天和冬天的狐毛差異。
利用狐狸尾巴的毛量增減最能表現兩者差別。

● 夏天的狐毛

尾巴拉長，衣服畫薄。如果
描繪的是夏天酷暑，人物角
色大多會自然表現出很熱的
樣子。因此，描繪夏天狐毛
時，也要練習表現出汗流浹
背的模樣。

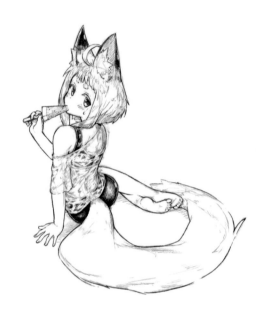

● 冬天的狐毛

尾巴超級蓬鬆。衣服也畫成
厚厚的針織衫，洋溢冬季氛
圍。

Horn girls

Chapter

3

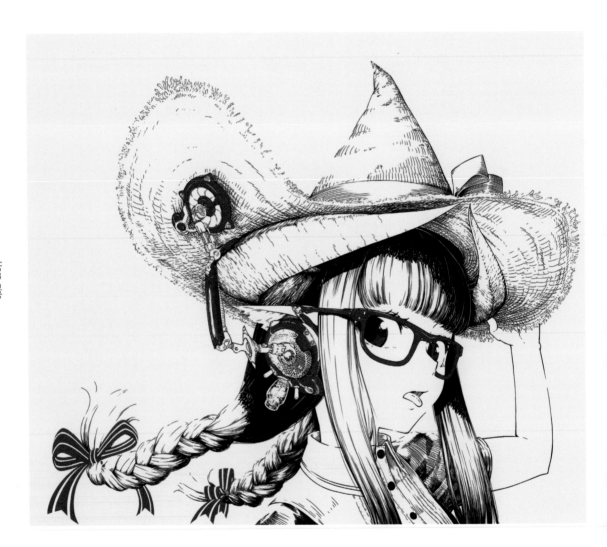

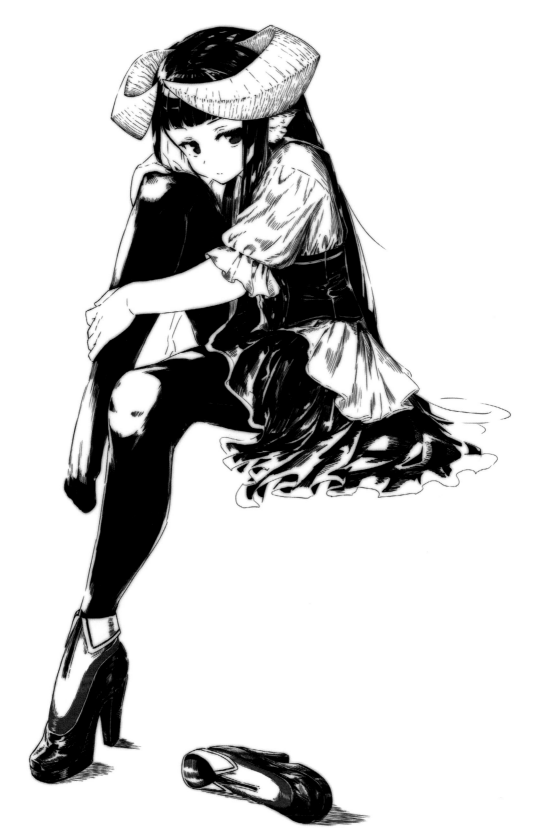

2021.06　本畫冊全新創作

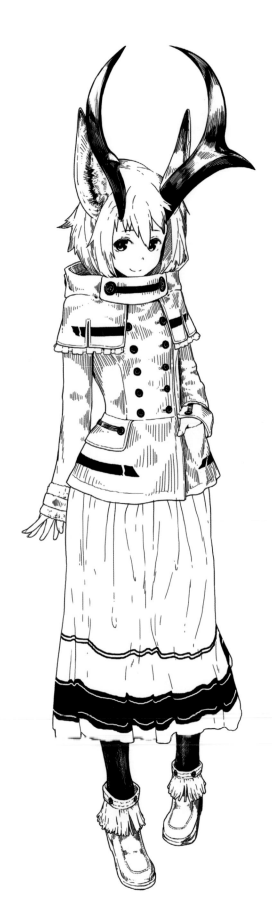

不錯吧！

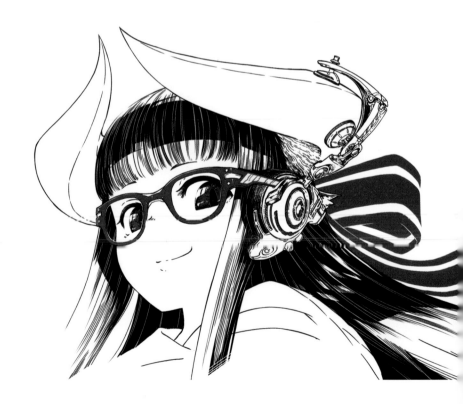

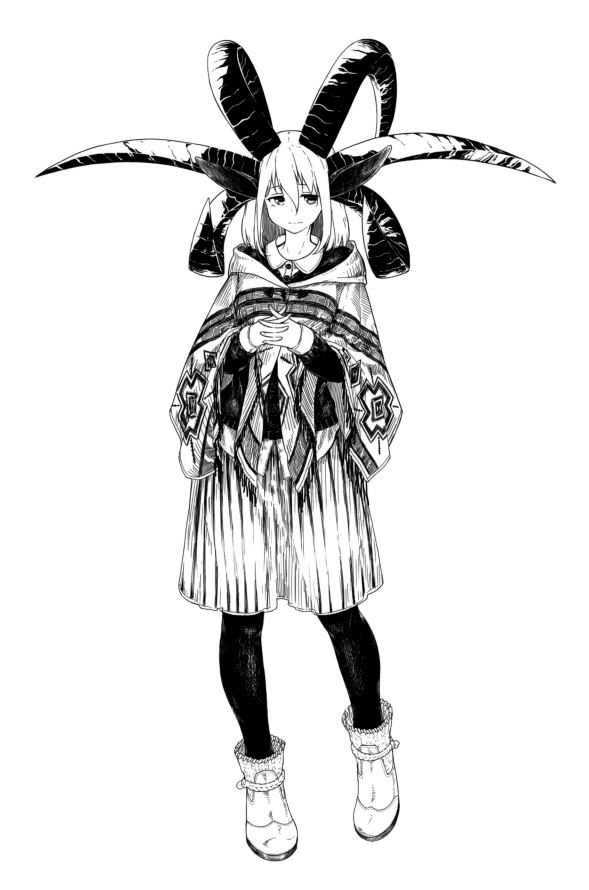

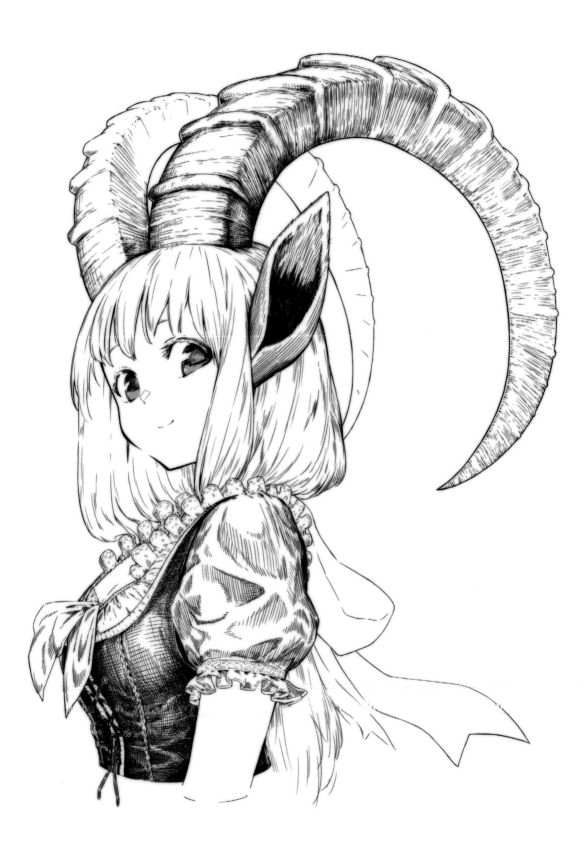

本書圖全新創作 2021.06

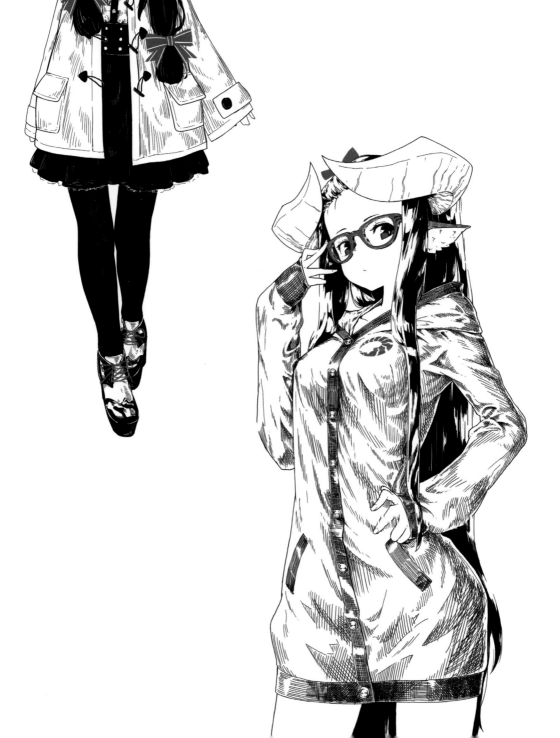

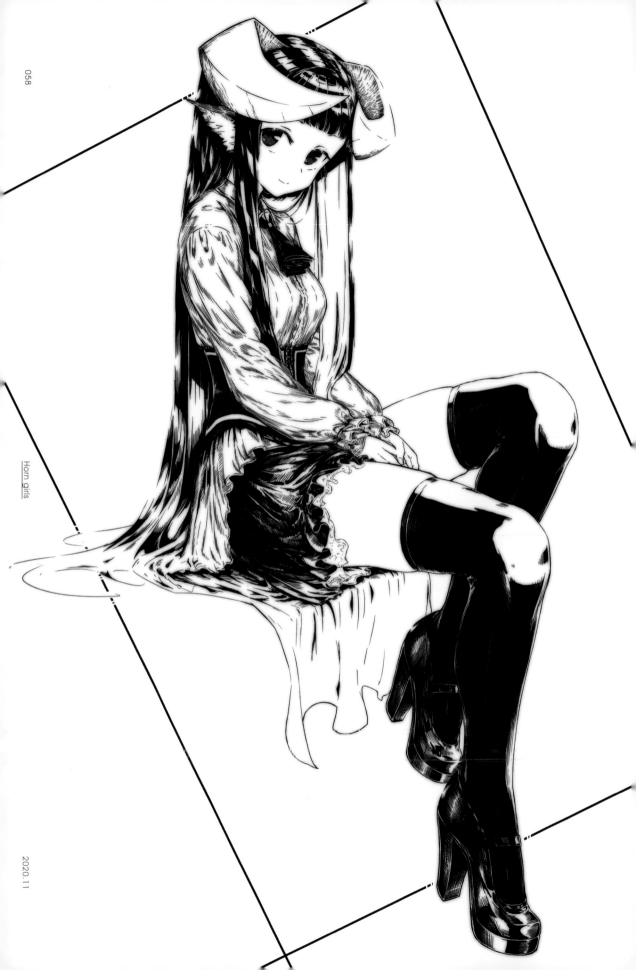

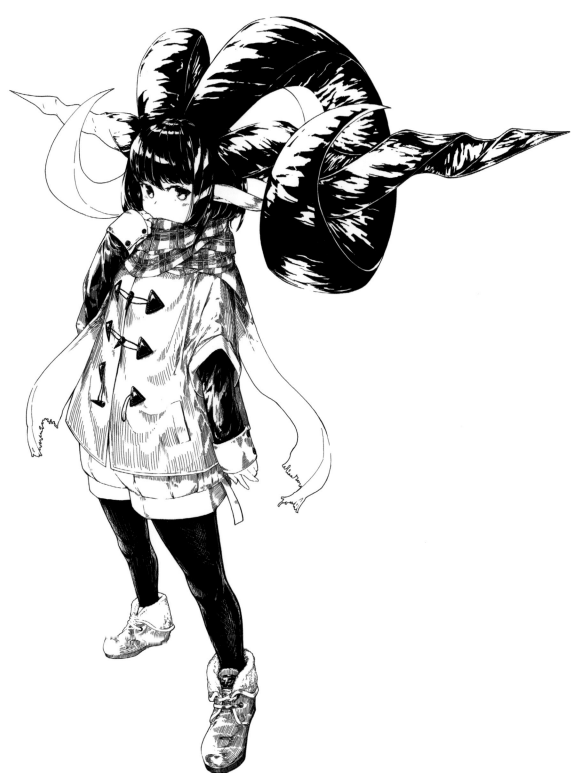

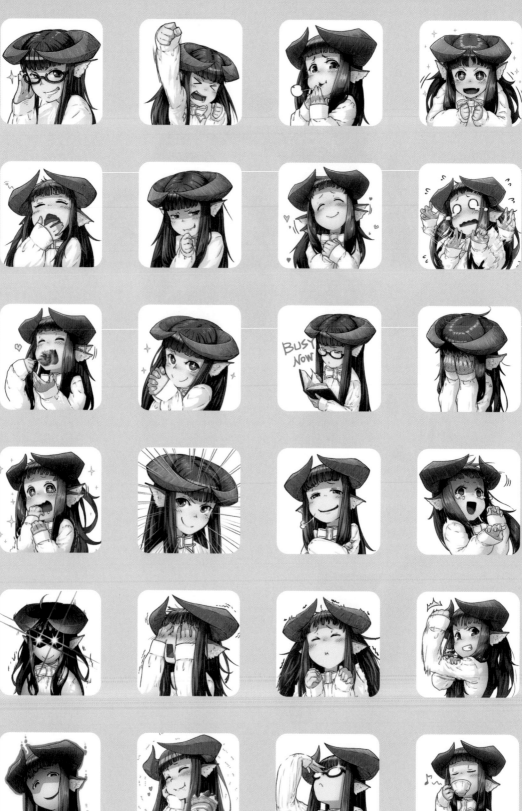

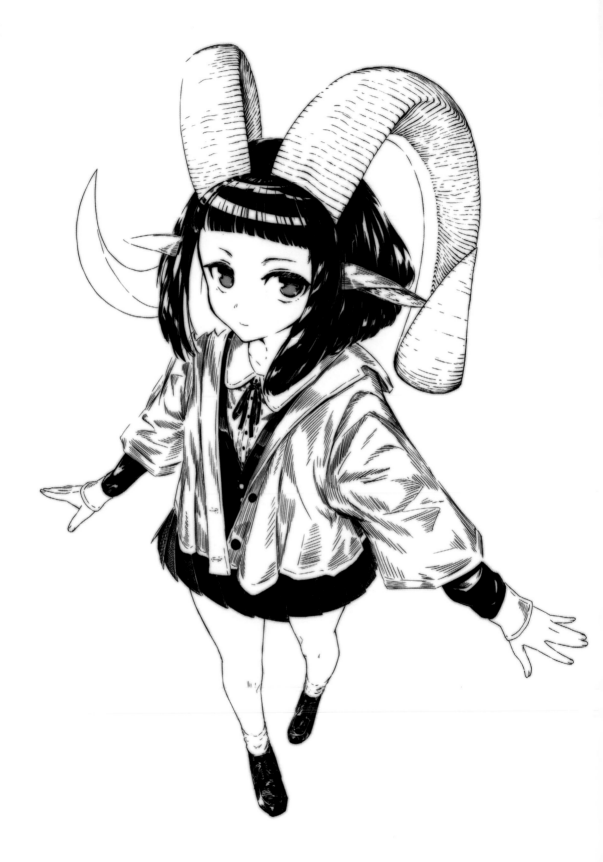

Horn girls

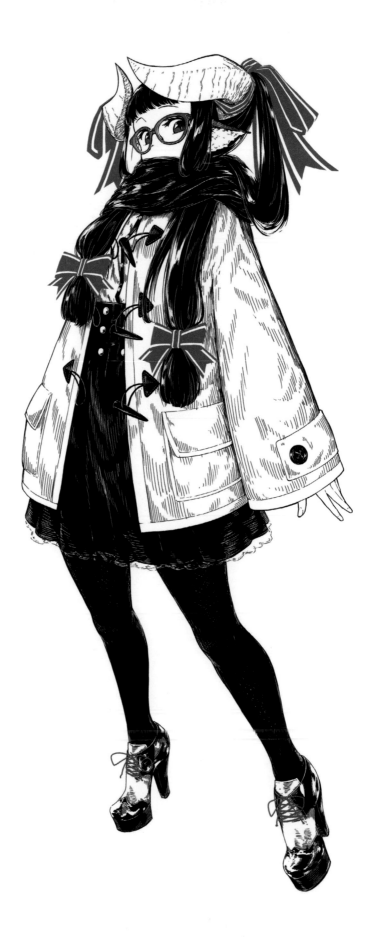

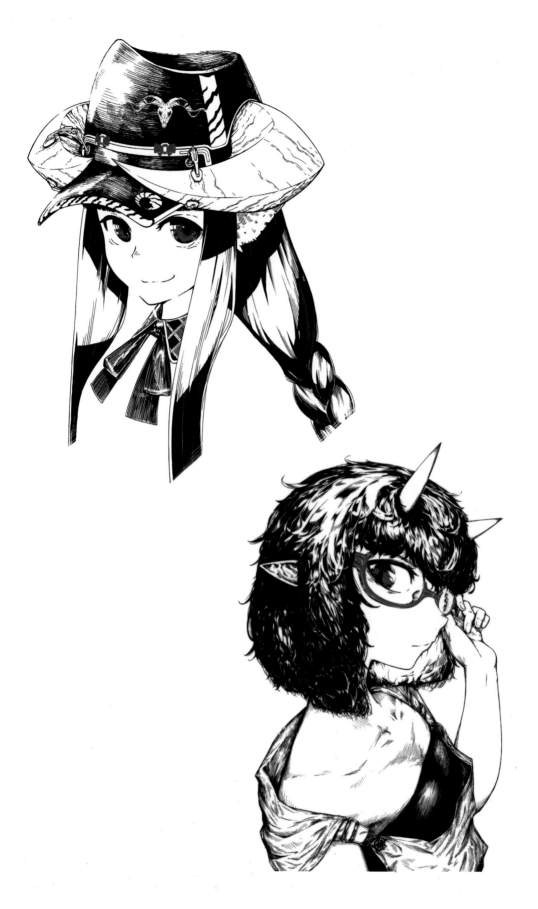

2020.10　2015.07

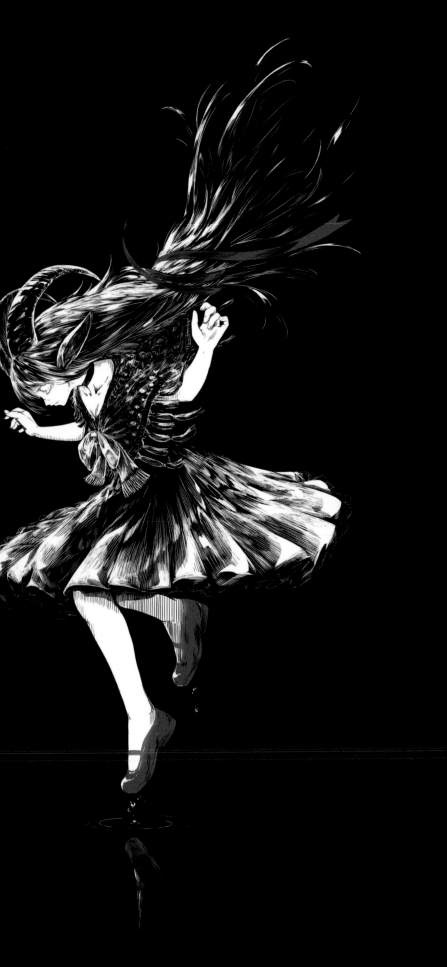

本書用全新創作 2021.06

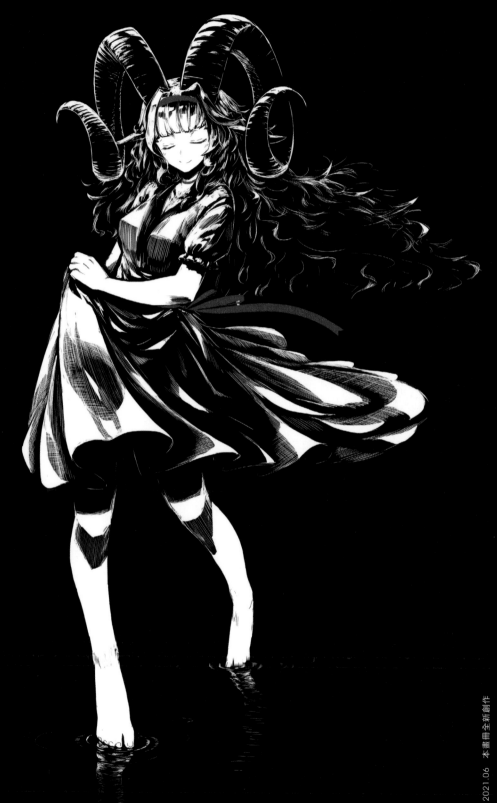

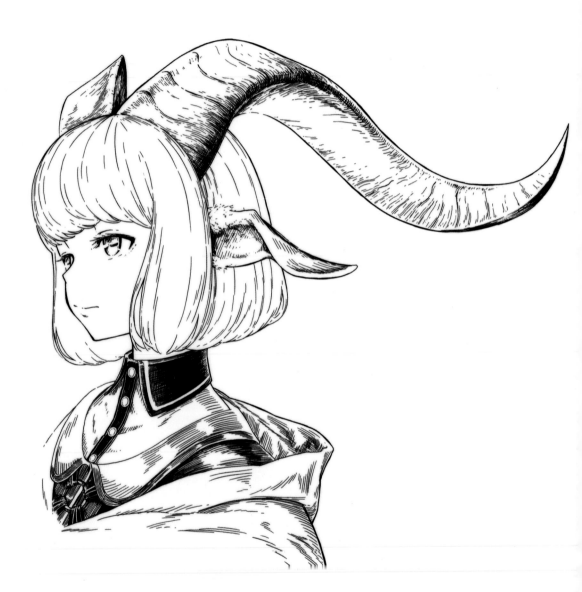

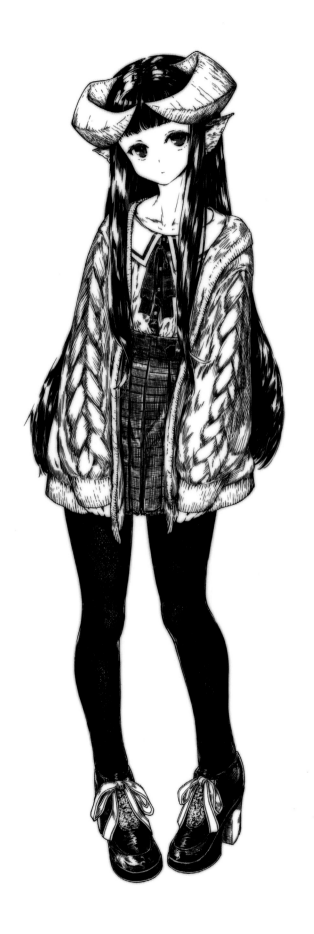

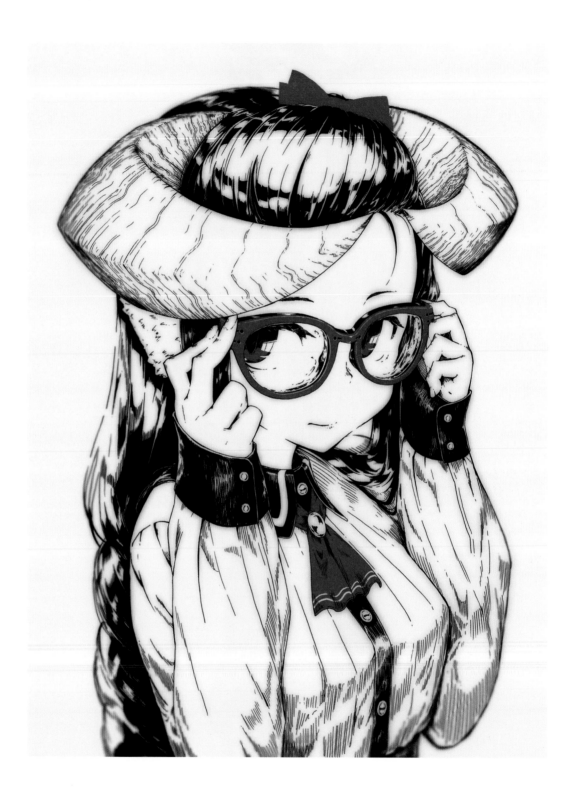

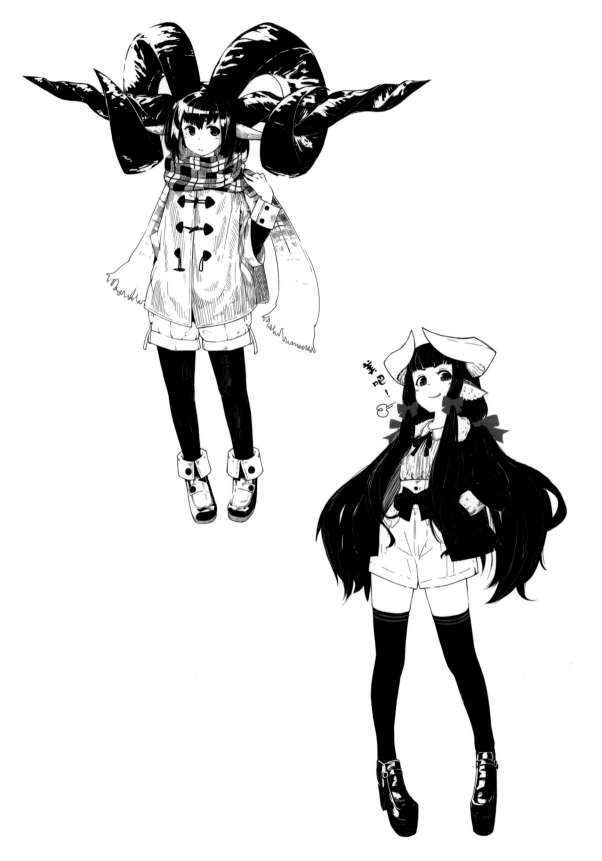

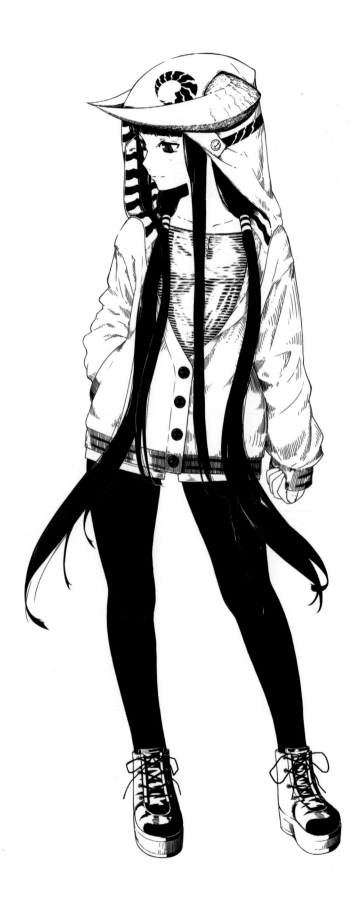

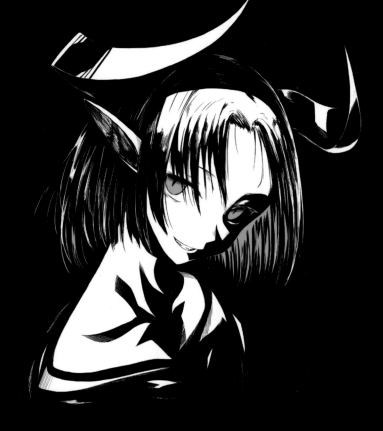
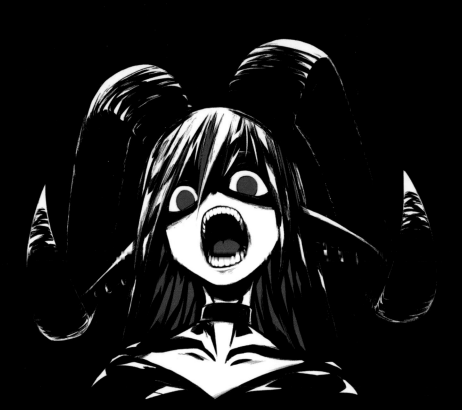

2021.06　本畫冊全新創作

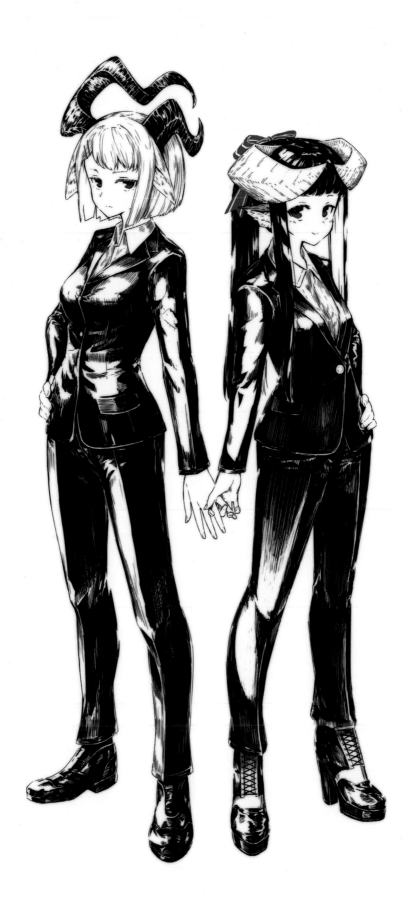

2021.06・本畫冊全新畫作

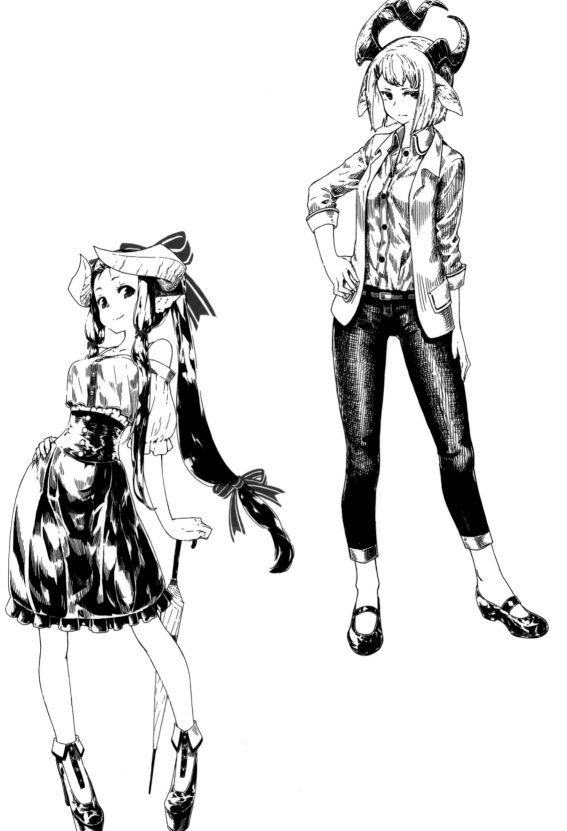

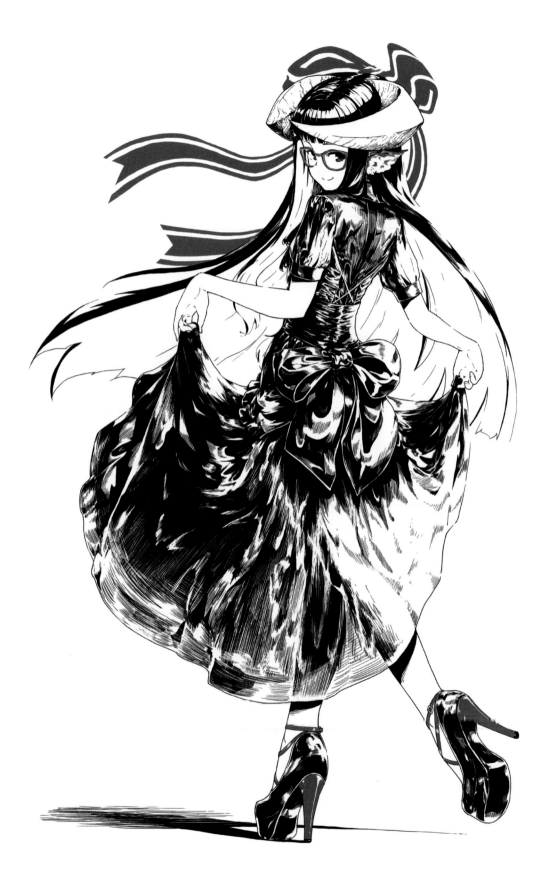

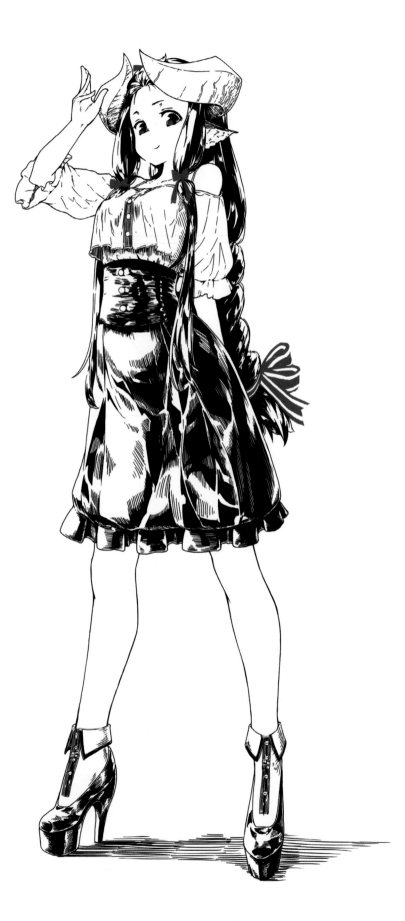

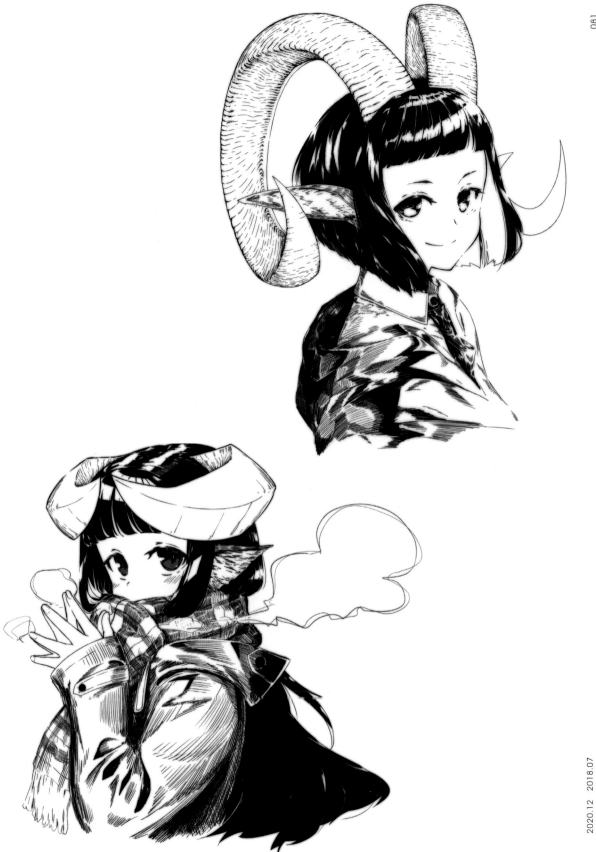

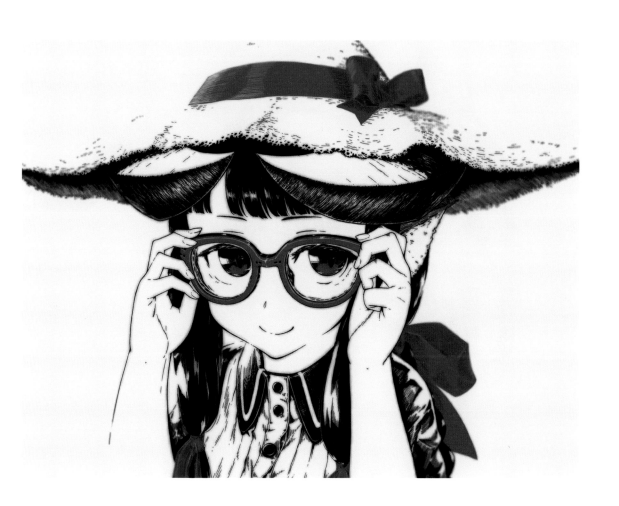

Horn girls

2021.06　本畫冊全新創作

黑底背景

Technique — Black background

白底背景插畫和黑底背景插畫在線條和塗黑的表現上正好相反。

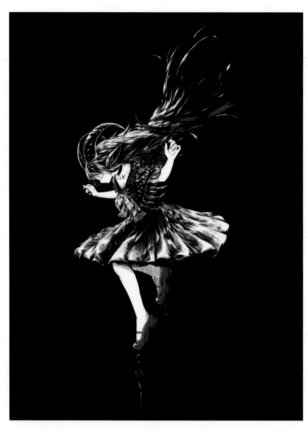

在白底背景中會用黑色線條和黑色塗黑表現陰影,在黑底背景中會用白色線條和白色塗白表現受光線照射的部分。

白底背景中用黑色線條表現皺褶陰影。

黑底背景中用白色線條表現皺褶上的光線。

肌膚

基本上會用塗白來表現塊面。有時強調陰影濃度時，甚至乾脆不描繪出服裝衣袖的陰影等形成深色陰影的部分。

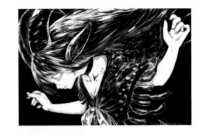

只稍微描繪出手臂輪廓，讓人自行想像實際上未描繪的陰影形狀。

衣袖陰影等

手臂

頭髮

因為不想讓頭髮呈現大片的塊狀感，所以越往髮梢的地方輪廓越不清晰。

光線從上方照射，所以提升上方的線條密集度，這表示要畫出較濃的白色（光線）。輪廓等細節部分也要清楚描繪。

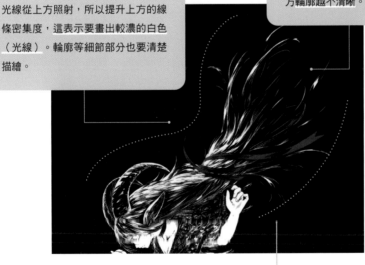

下方是形成陰影的部分，所以降低線條的密集度。輪廓不要畫得太清晰，表現出非常陰暗的樣子。用少許的重疊線條表現出反射光和環境光的部分。

披肩和蝴蝶結

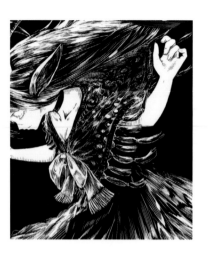

將披在身上的披肩描繪成黑色，蝴蝶結和洋裝描繪成白色，所以披肩的線條筆觸畫得較少。但是利用稍微重疊的筆觸，不僅呈現出陰影形成的黑色，還可讓人看出衣服為黑色布料。

裙子

我想讓裙子輕輕飄起的部分，呈現受到光線照射的感覺，所以用塗白和筆觸的重疊來表現。靠近身體中心的部分會有上半身的陰影，所以裙子也是越接近身體中心筆觸越少。

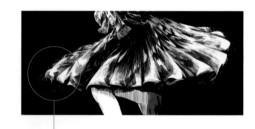

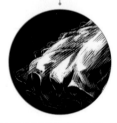

用塗白和筆觸表現光線。調整線條密集度，塑造出裙子的深度。

密度 低

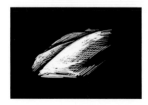

遠

近

密度 高

畫面深處的線條密集度較低，前面的密集度較高，藉此表現遠近感。

長角女孩頭戴草帽的創作

Making — Mugiwara Horn girl

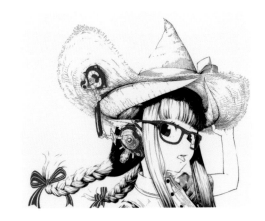

當初在描繪時的確花費不少心思，
現在依舊是我很愛的一幅作品。
統整了完成畫作的大致流程。

創作

大概畫出可看出描繪主題的
輪廓線和草稿後，慢慢勾勒
出細節當作底稿。

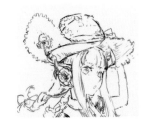 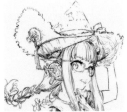

添加陰影和對比色，並且確認整體協調。

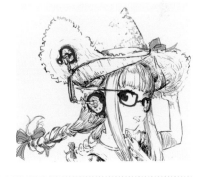

開始加入臉部周圍的線條，
並且持續添加上眼鏡、耳機
等細節部分的線條。

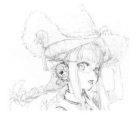 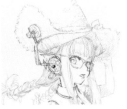

眼睛描繪完成。

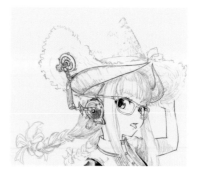

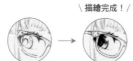

\ 描繪完成！/

加入紅色對比色。

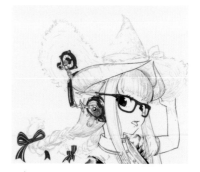

描繪出落在頭髮的大片陰影。為了讓人明顯看出草帽落在頭髮上的陰影，在陰影的交界處畫出草帽織紋。

\ 在接界處的草帽織紋 /

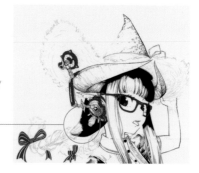

描繪頭髮和草帽的上部。為了讓頭髮呈現滑順感，利用平行的長線條描繪，和草帽形成鮮明的對比。

髮絲部分的筆觸

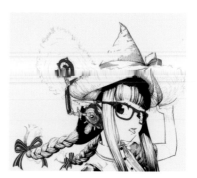

描繪草帽的帽簷。
稻草稍微畫出粗粗、刺刺的感覺，用細細
的筆觸重疊表現質感。線條和線條之間非
平行而成交錯狀，以便表現出凹凸紋路，
而非單純的平面。

稻草部分的筆觸

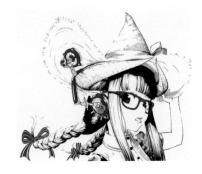

完成

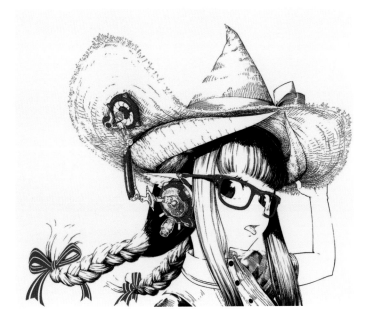

完成圖。這是一幅夏天繪圖，所以描繪時特別加強盛夏陽光構成的鮮明對比。
黑髮也在陰影部分以外的部位，描繪成過曝的樣子，遠處的髮絲輪廓也描繪成過曝效果，
並且刻意描繪不清。草帽受到強烈光照的部分也減少細節描繪，呈現過曝的樣貌。

人物角色構思

Technique — Character concept

最初的靈感和發想

動手描繪插畫時，我會先思考自己想要畫的人物角色。

這次「我想描繪長有巨角的女孩」，由這個發想構思出整體形象。

因為我想突顯巨角，所以從最初的靈感逐漸有了以下的聯想。

> 如果頭上的角很大，是不是要有足夠的營養才能長出這對角？
>
> 這樣一來，是不是會吸收到身體發育時需要的營養？
>
> 如果在發育時期養分都被頭上的角吸收了，體型是不是會變小？
>
> 嬌小的體型搭配頭上的巨角，或許這樣的對比能呈現不錯的效果？

就這樣，我決定將這次的人物角色形象設定為

「在發育期營養都被角吸收的女孩」。

以前一頁的形象為基礎持續添加細節，構思人物角色的外表和服裝等完整的形象。

角

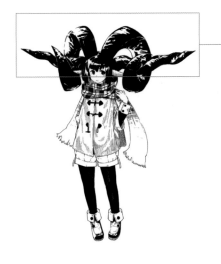

角吸收了發育期的養分，所以角不但長得粗又巨大，而且形狀相當完整。角累積了豐富的營養，長得相當漂亮。
這次想用黑白色調描繪，所以將整個角塗黑。表現出如黑曜石般的美麗光澤，同時讓人一眼就能感受到角的重量和巨大。

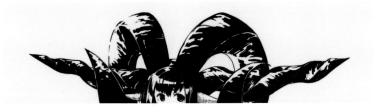

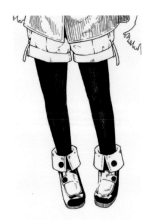

因為角在發育期間充分長成，所以關於體型的發想如下。

為了支撐又大又重的角，
骨骼是不是會變粗，肌肉是不是很發達？

尤其是支撐頭部重量的脖子、
為了行動，雙腳是不是會變得很健壯？

變得健壯的脖子和雙腳是不是會讓人物角色感到自卑？

服裝

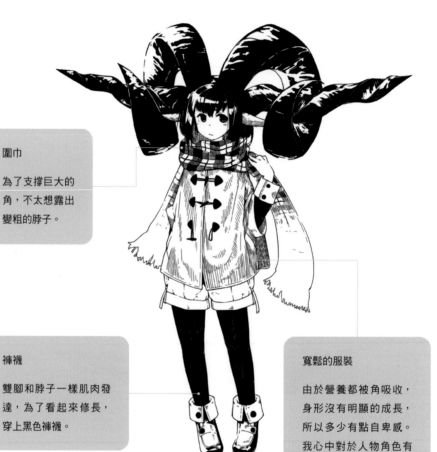

圍巾

為了支撐巨大的角，不太想露出變粗的脖子。

褲襪

雙腳和脖子一樣肌肉發達，為了看起來修長，穿上黑色褲襪。

寬鬆的服裝

由於營養都被角吸收，身形沒有明顯的成長，所以多少有點自卑感。我心中對於人物角色有這些設定，而將服裝設定為不顯身材的造型。

鞋子

我想如果一個人覺得自己的身高太矮，或許會想穿高跟鞋或厚底鞋。不過因為角的關係，重心較高，所以讓腳站不穩的鞋子太危險，因此要配上行動自如的鞋子。

身高

因為這個人物角色擁有巨
大的角，身高會比其他穿
上高跟鞋的長角女孩稍微
高一些。如果去除頭上的
角，個子就會比一般頭上
長角的女孩小一個頭。

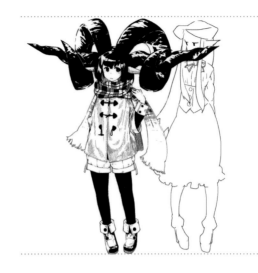

其他嘗試發想

除了前面的形象之外，
針對這個人物角色還有其他各種想像。

角的質感、大小和形狀，與角相關的一切在長角女孩的世界都受人稱羨。

但是因為角實在太大，有很多地方都無法通過，也無法進入，
還必須留意不要和其他人的角相撞。

如果突然回頭，角的重量會對脖子造成嚴重的傷害，所以要很小心。
日常生活有很多不便。

如果有這麼大的角，好像也無法像一般人一樣側睡，
所以可能要特別訂製無頭枕的傾斜沙發，睡覺時才能支撐包含整個角的頭部。

由於有支撐角的肌肉，基礎代謝量高，所以似乎不易變胖，
（但是角實在太重，所以體重也……）

不方便的地方實在很多，但是自己的角漂亮，觸感又好，所以還不至於覺得討厭。

完成

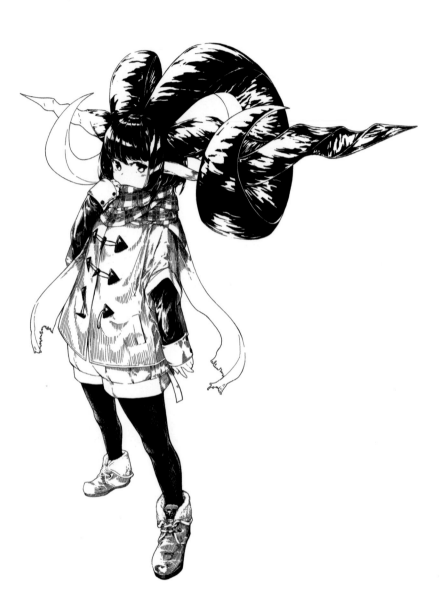

以前面描述的形象為基礎，完成了上面的插畫。

這幅插畫最先考慮的是如何表現人物角色的形象。

插畫不但讓人感受到角的巨大，還明顯表現出人物角色的體型。

Color illustration

Chapter

4

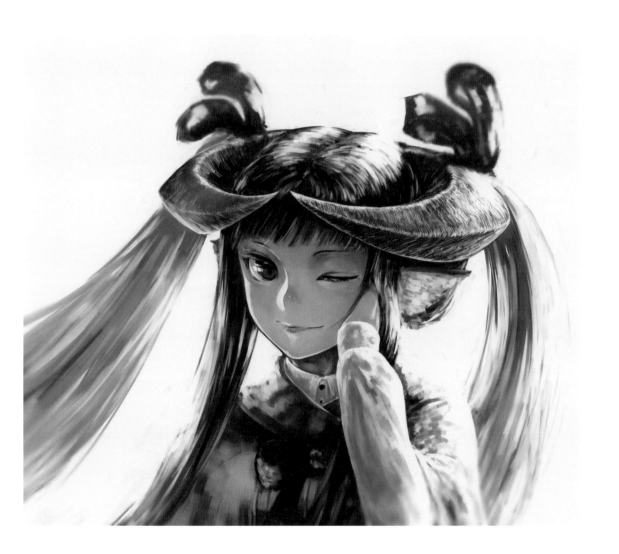

Color Illustration

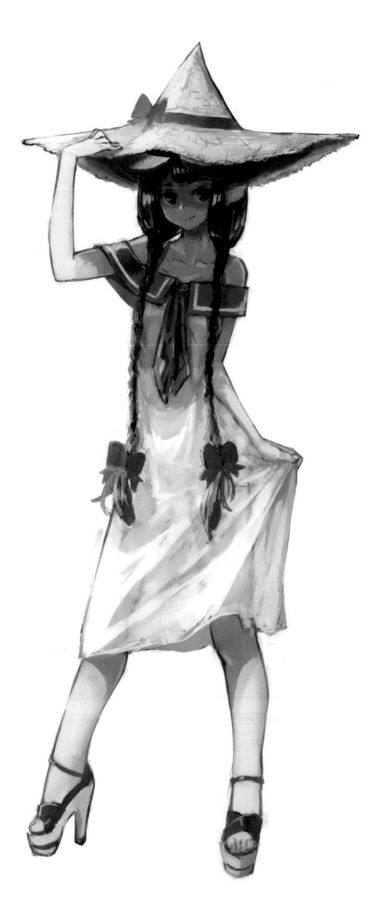

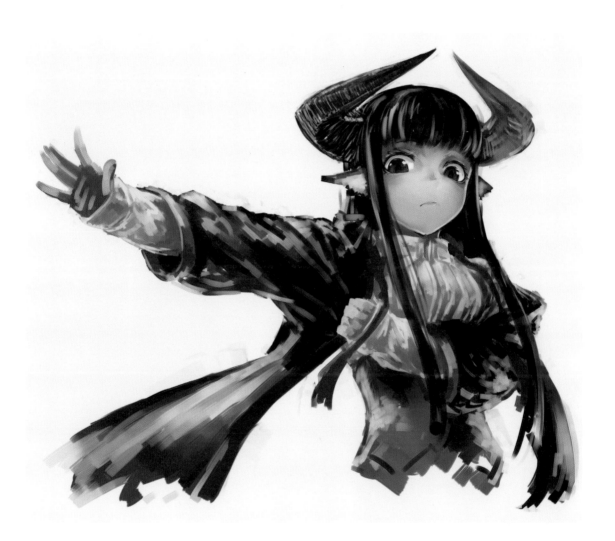

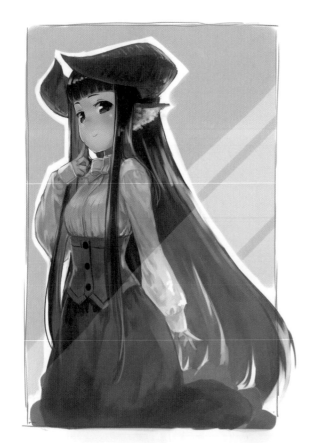

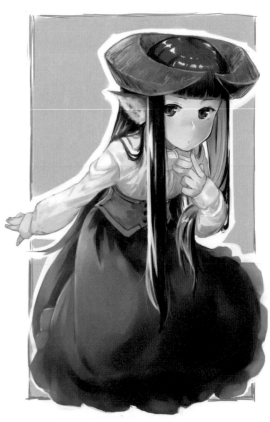

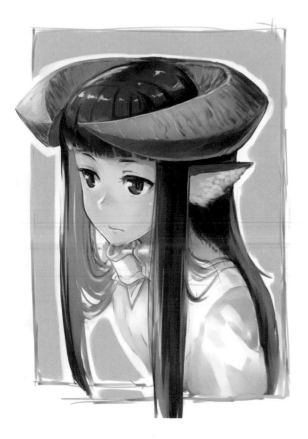

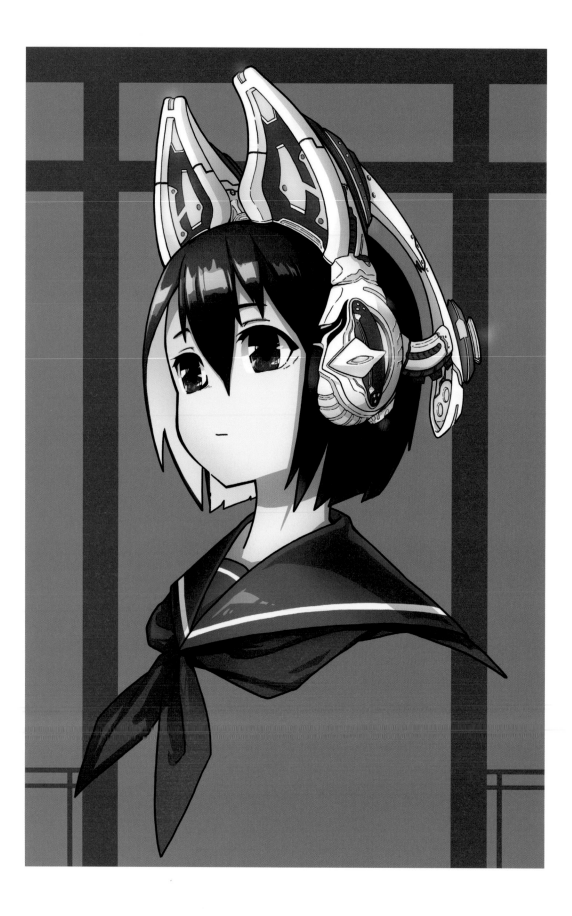

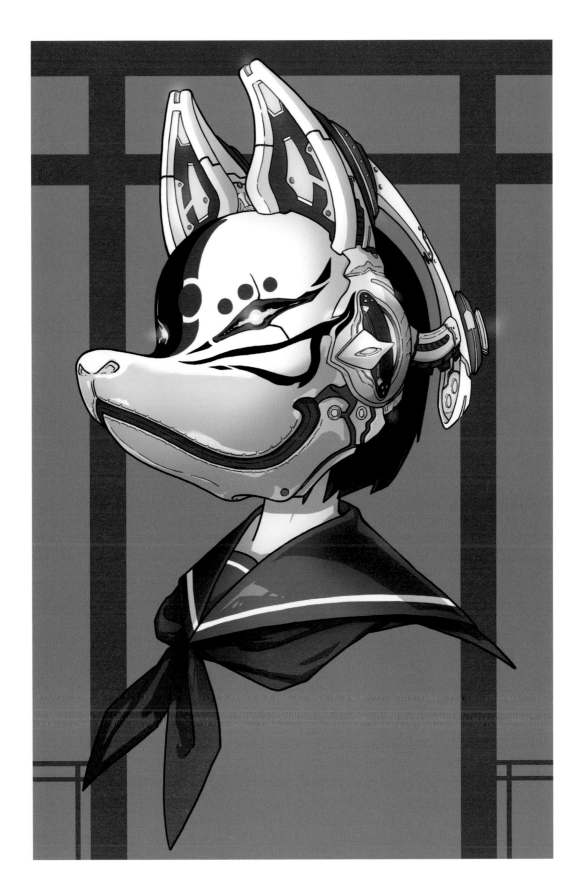

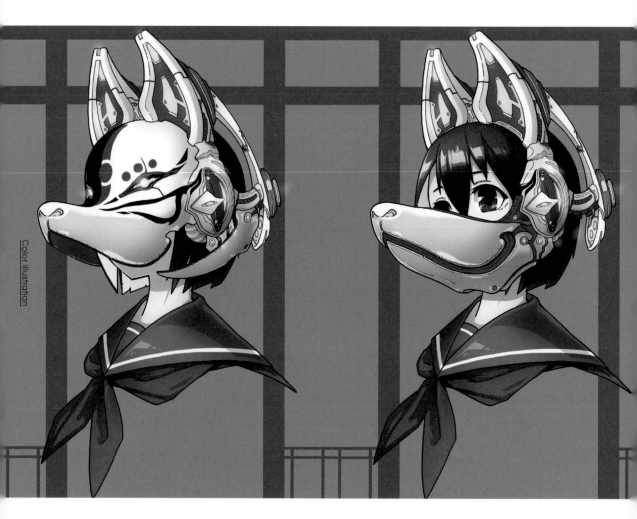

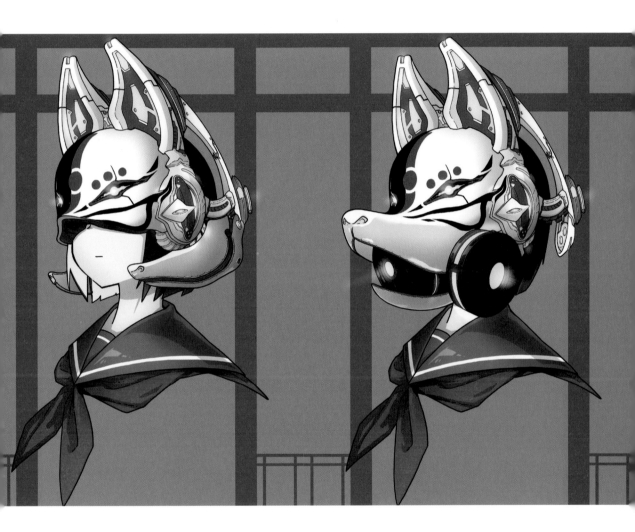

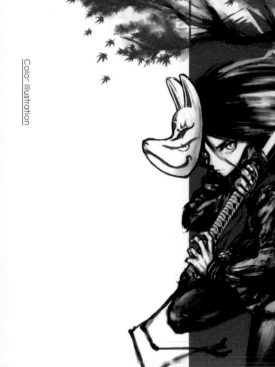

Color illustration

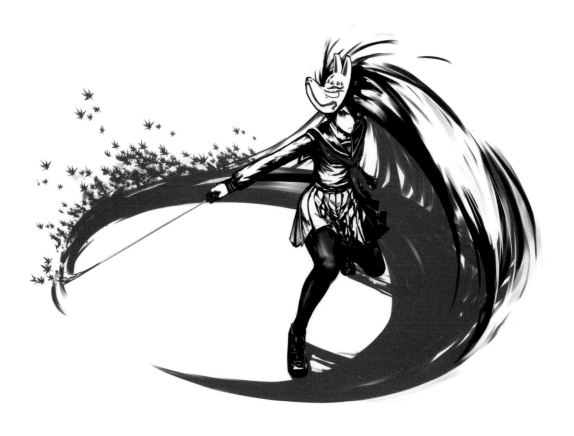

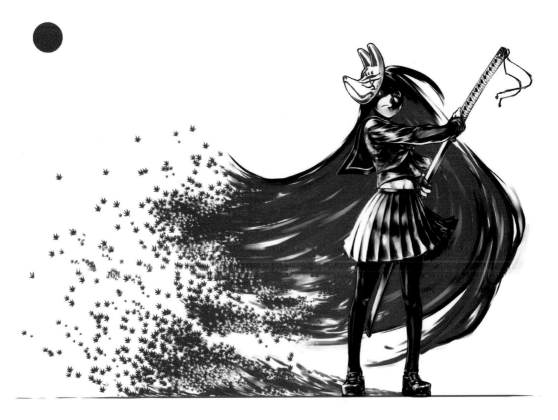

Color illustration

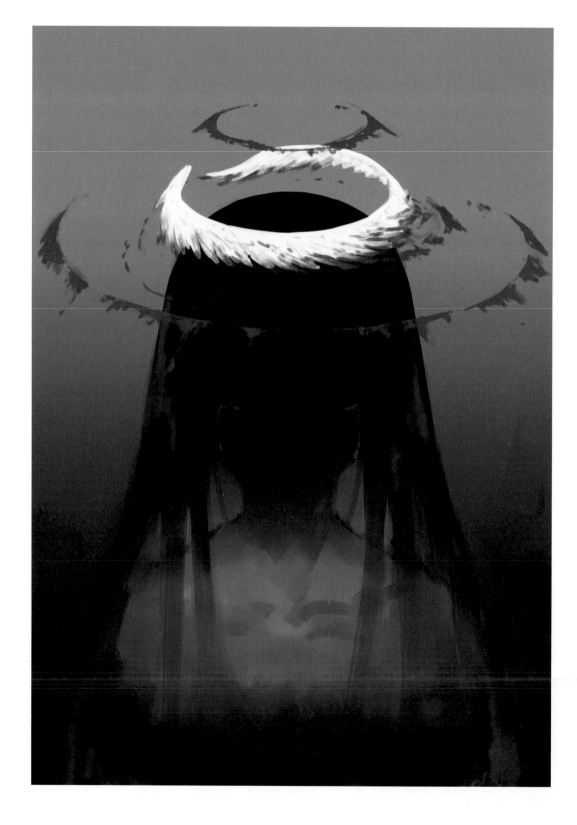

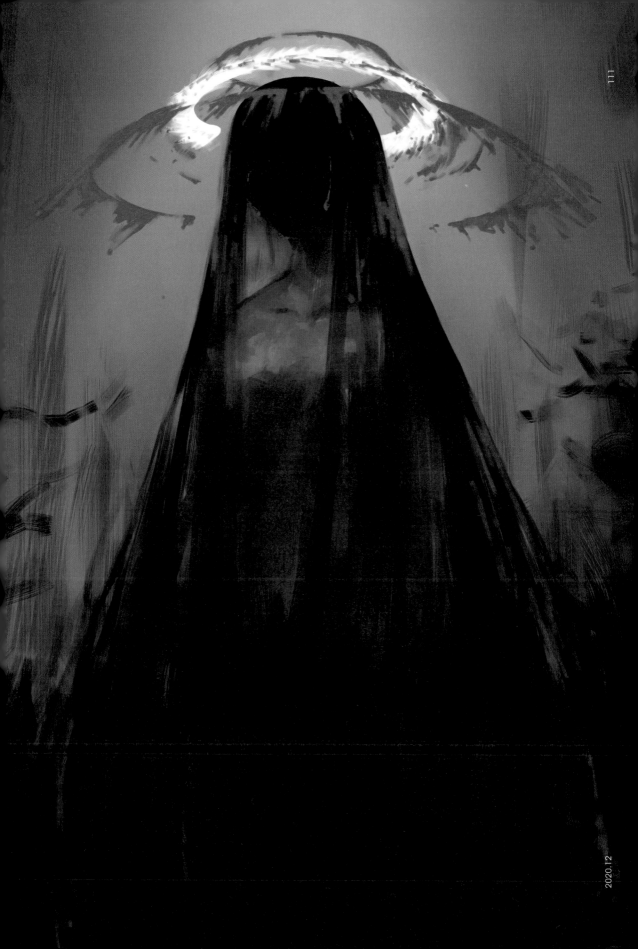

2020.12

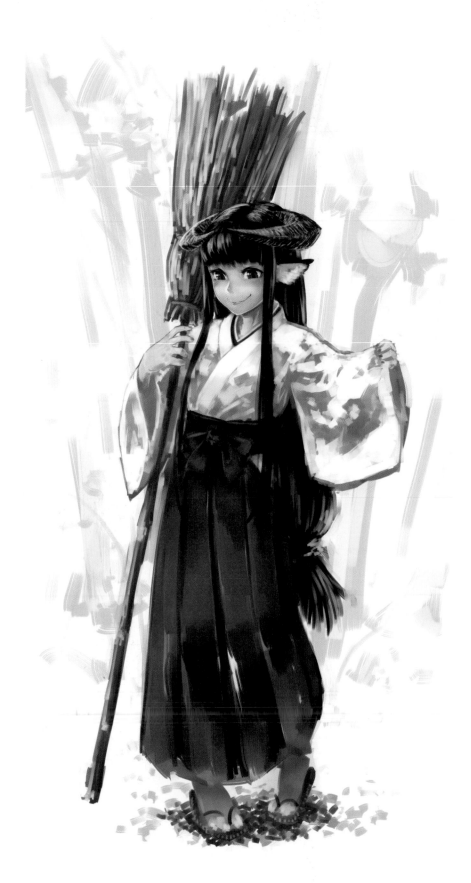

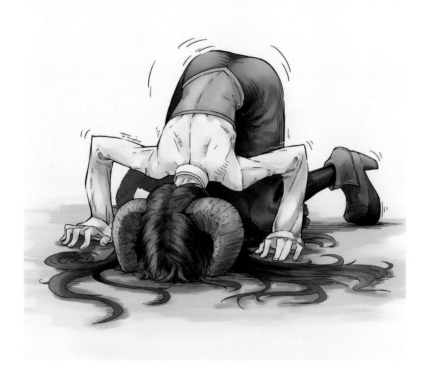

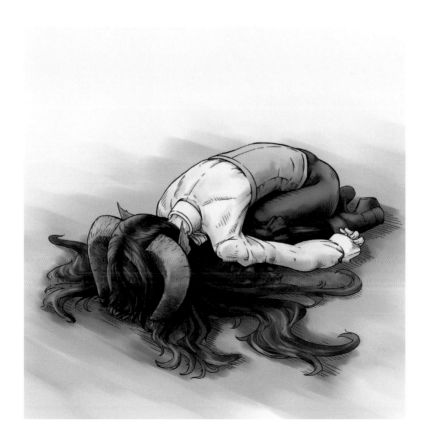

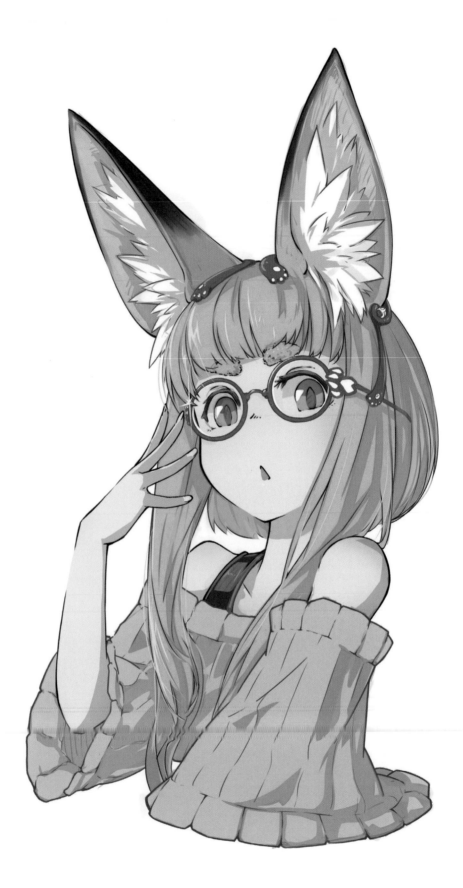

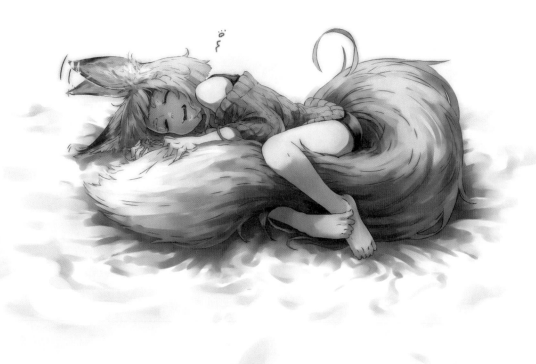

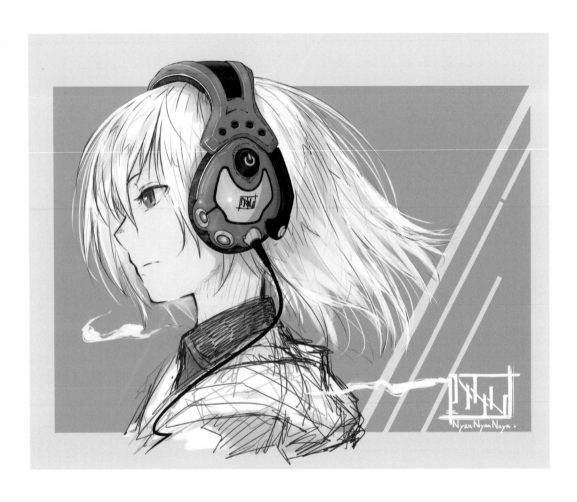

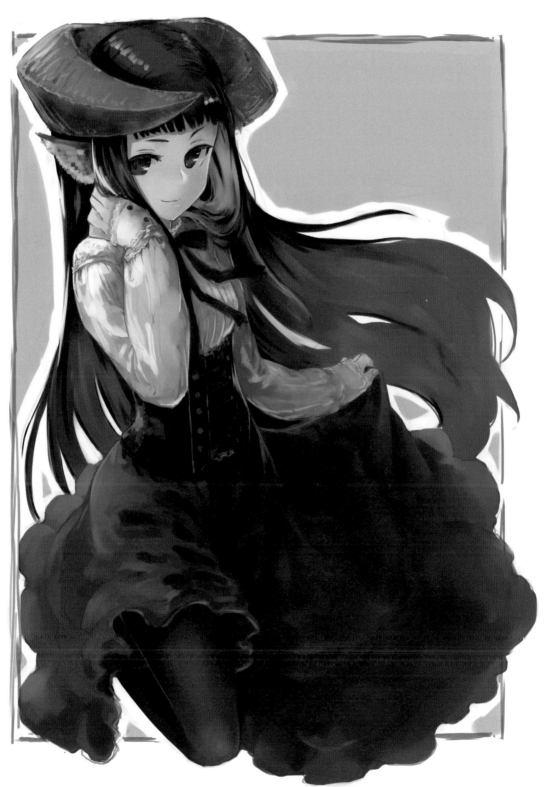

彩色插畫

Technique — Color illustration

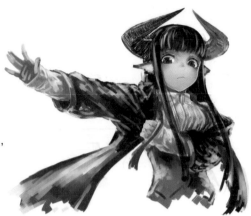

在厚塗插畫中，
會仔細描繪角和臉
這些主要想表現的部分，
以及想讓人看到的重點，
其他部分只留下如草稿描繪般的大概筆觸，
為插畫添加視覺資訊量的對比效果。

光亮　　基本　　陰暗

用基本色描繪大略的形狀，使用平筆的筆刷工具重複塗色。
不刻意調整筆觸，而是留下大概粗略的感覺。選擇約中間明度的顏色當作基本色，再添加上光亮和陰影。
一邊描繪，一邊調整，讓插畫整體看起來像經過仔細勾勒一般。

最想突顯的主要部分，用基本色描繪出大致的形狀後，不要留下筆觸而是透過仔細勾勒的方式增加視覺資訊量，就很容易吸引視線。

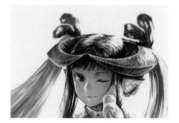

動畫風塗色

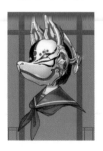

要畫出明顯的輪廓，就必須大膽描繪陰影色調。
圖像以大片清楚的陰影描繪，再搭配以噴塗效果添加的輕淡色彩完成。

Early illustration & Work illustration

Chapter

5

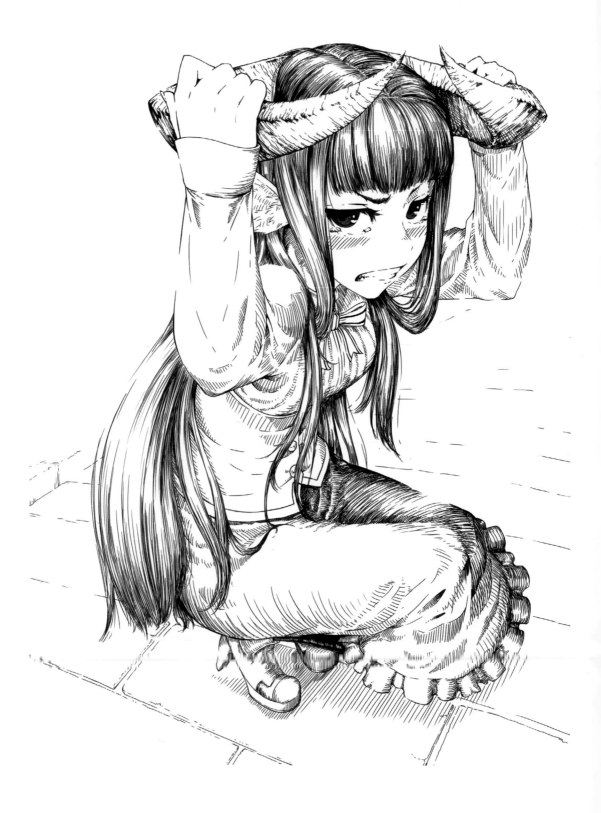

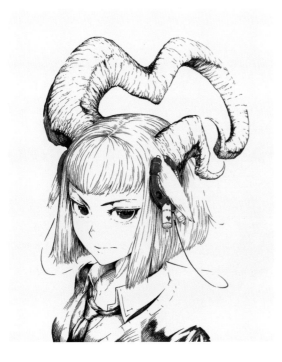

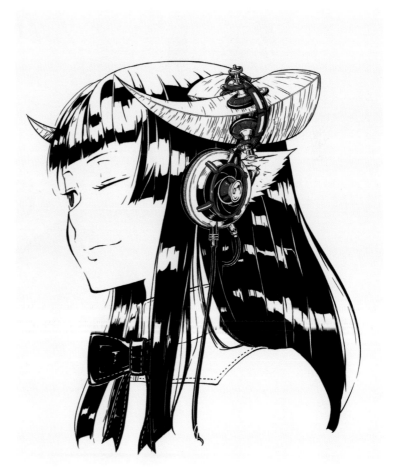

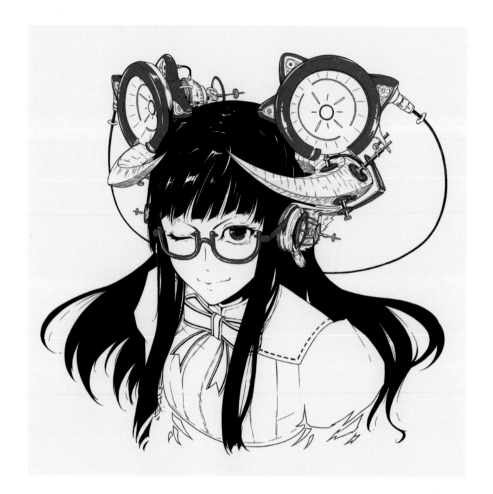

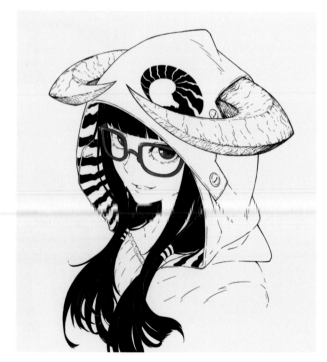

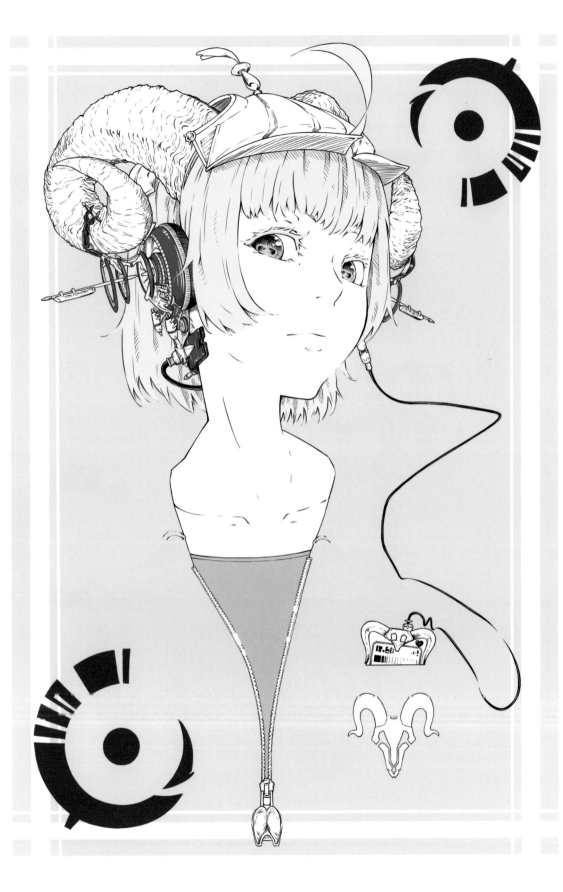

2013.09

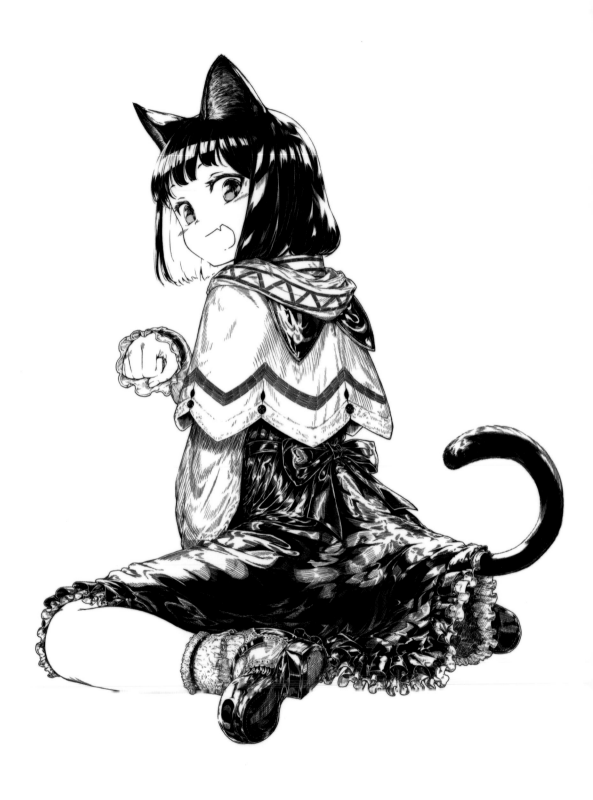

Early illustration & Work illustration

著作『擴展表現力：黑白插畫作畫技巧』解說用插畫　2020.06

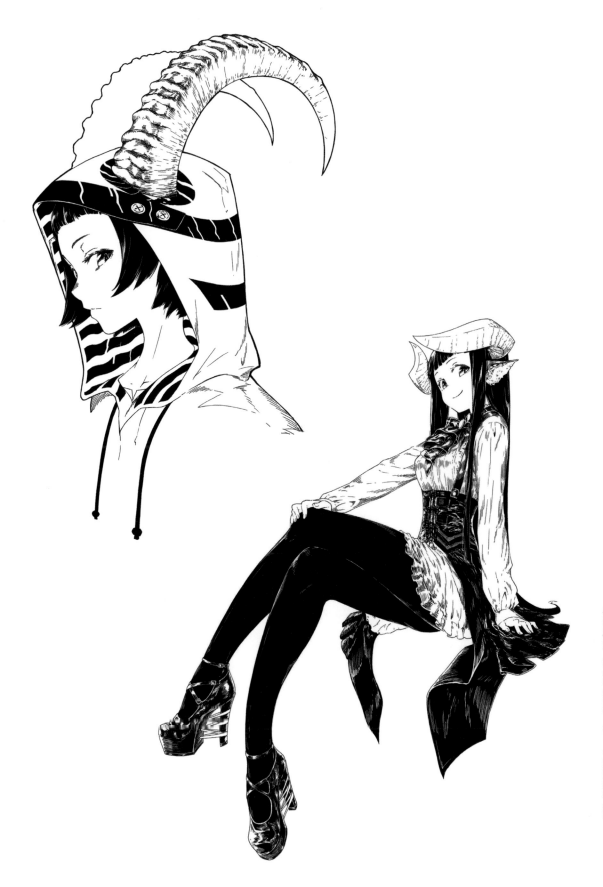

2018.08　著作『擴展表現力：畫日插畫作畫技巧』解說用插畫

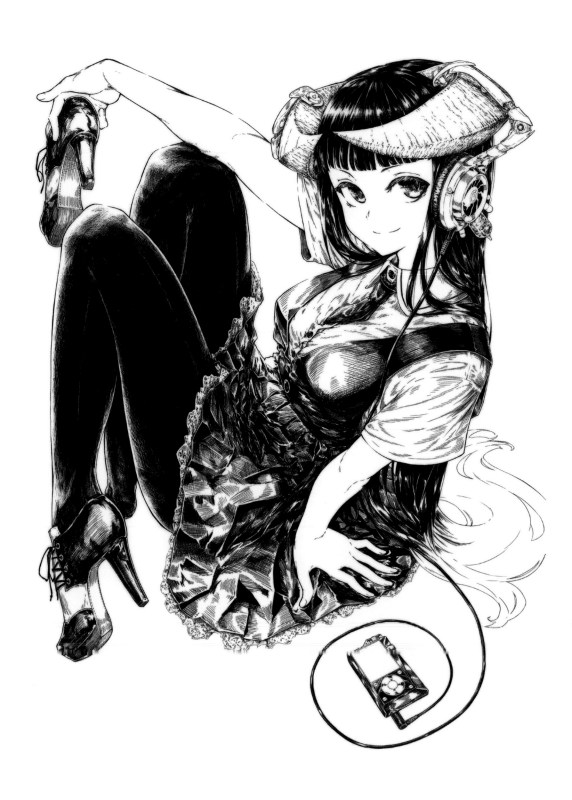

著作「擴展表現力：黑白插畫手畫技巧」解說用插畫　2018.08

開始描繪黑白插畫的契機

在描繪黑白插畫前

原本在畫彩色插畫時，線稿描繪對我來說就不是件難事，我應該屬於會畫出精緻線稿的類型。或許相較於上色，我更愛描繪線稿吧！想畫出美麗的線稿必須付出一番心力。我好像一直以來就很愛描繪線條這件事。

為何喜歡描繪線條

我不是會特別去上插畫學習課程的人，而是那種即便上課中都會偷空在筆記本的一角，用鉛筆或自動筆亂塗鴉的小孩。基本上我多使用自動筆或鉛筆塗鴉，相較於使用顏料等其他媒材，我好像比較喜歡用這個方法。而這個習慣也延續至今。

另一個理由是當時我迷戀的是漫畫插畫而不是彩色插畫。我已經記不得是什麼時候的事，印象中我在看漫畫時曾感到非常不可思議，就是「為何明明就沒有上色，我卻一直覺得漫畫是有顏色的」。之後整個大環境轉變成用數位方式描繪插畫，並且傾向描繪彩色插畫，我仍舊喜歡用線條塗鴉，這點從未改變。憧憬美麗的漫畫插畫，每天在筆記本的一角用鉛筆或自動筆畫著還不成熟的塗鴉，這正是我創作的起點。

第一次描繪黑白插畫時

過去我會用類似動畫風格的塗法，在彩色插畫上描繪大量的線稿。有時我會想：「如果只畫到線稿的階段，即便不上色，塗黑不也表示作品已經完成？」「這個方式完全勝過於糟糕的上色」，頓時我感到如釋重負，而描繪了一幅頭上有角的女孩。右邊這幅插畫正是我投稿的開端。

改畫黑白插畫的契機

第一次以黑白插畫描繪頭上長角的女孩時，觀看插畫的人比我想像得多，這對我來說是一個重要的轉捩點。黑白插畫主要是我喜歡描繪的線稿，這些作品和至今彩色描繪的插畫相比，究竟觀看的人數會相同？還是會吸引更多人注意？當時可說是我依個人喜好描繪插畫的時期，一旦我想到用自己喜歡的表現手法，「這樣描繪也有人欣賞」，我就會想畫得更多。決定性的關鍵是一幅長角女孩身穿連帽衣的插畫，觀看人數之多可謂前所未有。原本我只是單純地想「一旦頭上長角，連常見的連帽衣都不能穿了吧」，從這個小小的念頭開始描繪這幅插畫。正是這一刻，讓我下定決心，除了彩色插畫，以後我要畫更多這類的黑白插畫。

持續描繪黑白插畫的方向

用黑白色調描繪插畫的期間，讓我思考到「只描繪線條可以表現到哪一種程度？」而讓我決定往這個方向描繪的插畫作品，就是戴著草帽、頭上長角的女孩。草帽的質感、耳機的金屬刻畫等，這些加強了我想挑戰的方向，究竟只用單一色調的筆可以表現到什麼程度。描繪黑白插畫時，面對針織帽的質感或是有大量黑色荷葉邊的洋裝，該如何表現？充滿了許多未知的全新題材和挑戰。「得畫一堆線稿，我卻毫不排斥」「線條描繪讓我樂此不疲」，這些是讓我決定踏上這條道路的最主要原因。

為何選擇頭上長角的女孩？

我曾經在同人誌描繪以動物為主題的人物角色，那時在研究各種動物的時候，我發現自己愛上了這樣的人物角色，並且發現自己自然而然地選擇了長角女孩。這段期間我想像著「頭上長角會是什麼感覺？」，為其賦予意義、建構生態，並沉浸於各種發想的樂趣。轉戲回過頭來不斷熱發現「自己十已描繪」許多頭上長角的女孩，就像為長角女孩描繪連帽衣時一樣，這成了一顆發想的種子，讓我靈感不斷。現在只要提筆描繪全新的人物角色，等自己一回神，又發現人物角色長出了角或獸耳。我還仔細觀察了有長角的族群生態。「通常現實生活中只有雄性動物才會有角，角長得越漂亮越受雌性動物歡迎，所以這表示雄性充滿魅力？」「如果女生也長出角時，不就可以把它當成展現魅力的一種手法？或許大家也會有這是長角美人的想法。」「若是這樣，應該有些種族會覺得『不可以隨便讓他人看到角』，而有隱藏角的風俗。現實中有些種族也會遮蓋隱藏頭髮和臉，隨便讓異性觸碰到頭角可能會是大問題」「尤其角內有骨質芯的種族，角應該和顱骨相連，一旦碰撞非同小可」……。一旦聯想啟動，就會一發不可收拾。

Rough illustration

Interlude

Horn girl 01
Tie

Horn girl 02
Knee socks

Horn girl 03
Blouse & Skirt

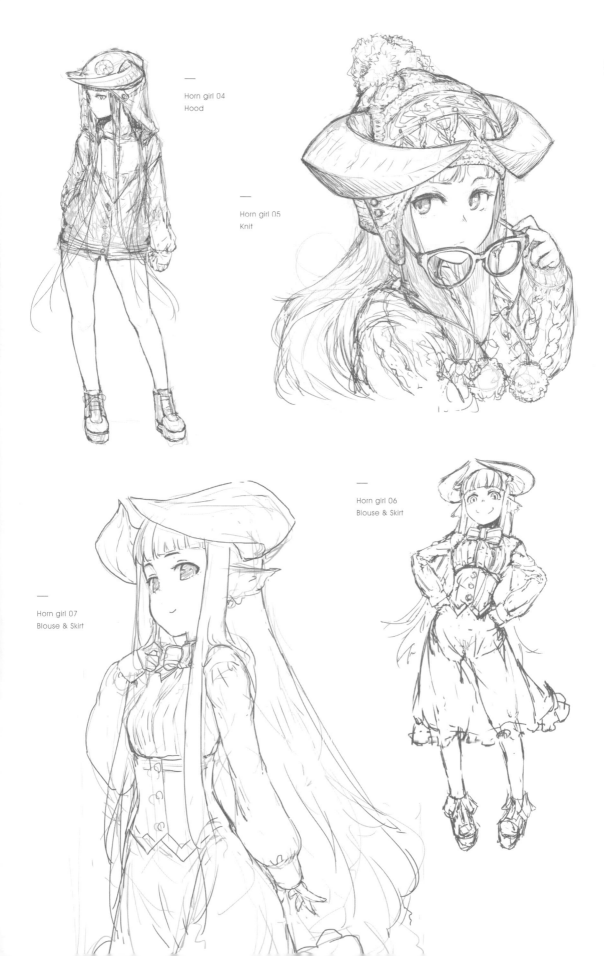

Horn girl 04
Hood

Horn girl 05
Knit

Horn girl 06
Blouse & Skirt

Horn girl 07
Blouse & Skirt

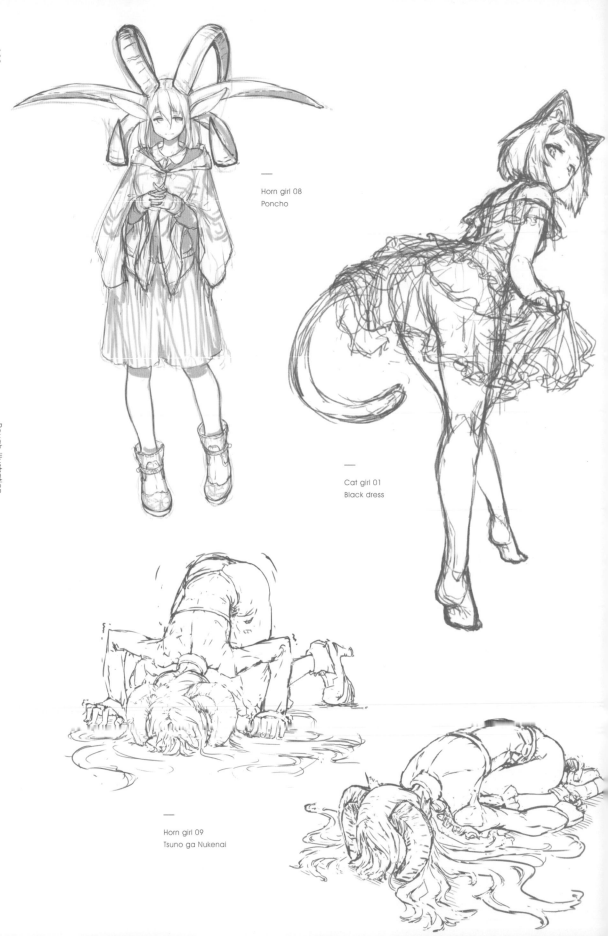

Horn girl 08
Poncho

Cat girl 01
Black dress

Horn girl 09
Tsuno ga Nukenai

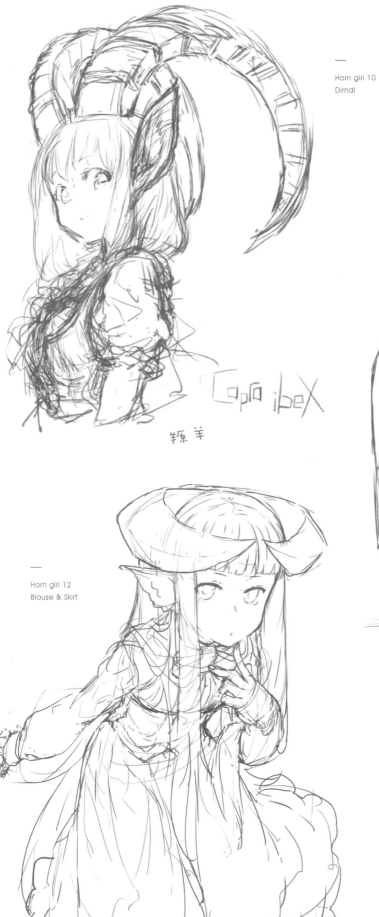

Capra ibex

羱羊

—
Horn girl 12
Blouse & Skirt

—
Horn girl 11
Overalls

Cat girl 02
Black dress

Cat girl 03
Black dress

Horn girl 13
Glasses & Headphone

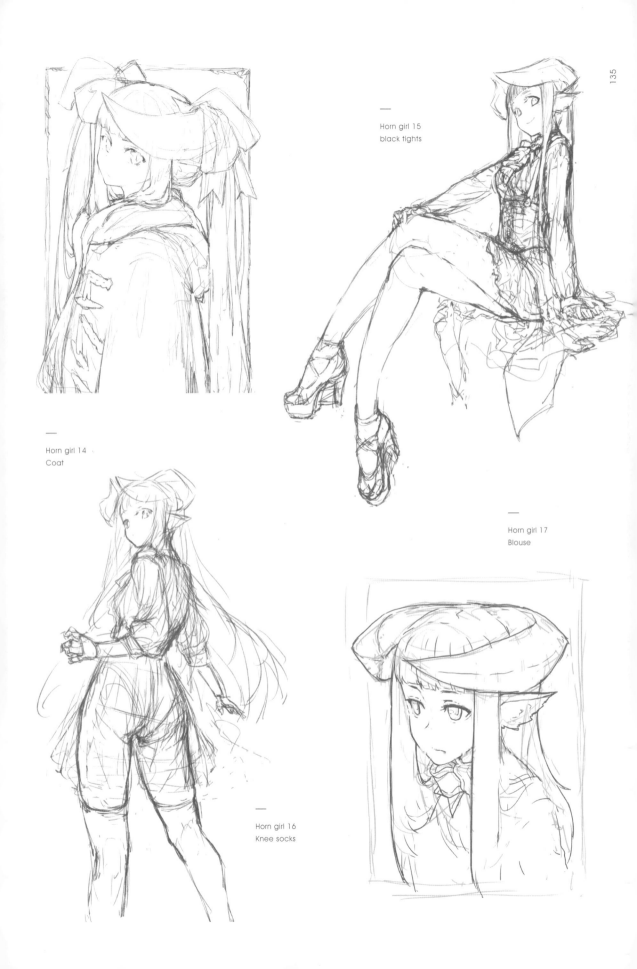

Horn girl 15
black tights

Horn girl 14
Coat

Horn girl 17
Blouse

Horn girl 16
Knee socks

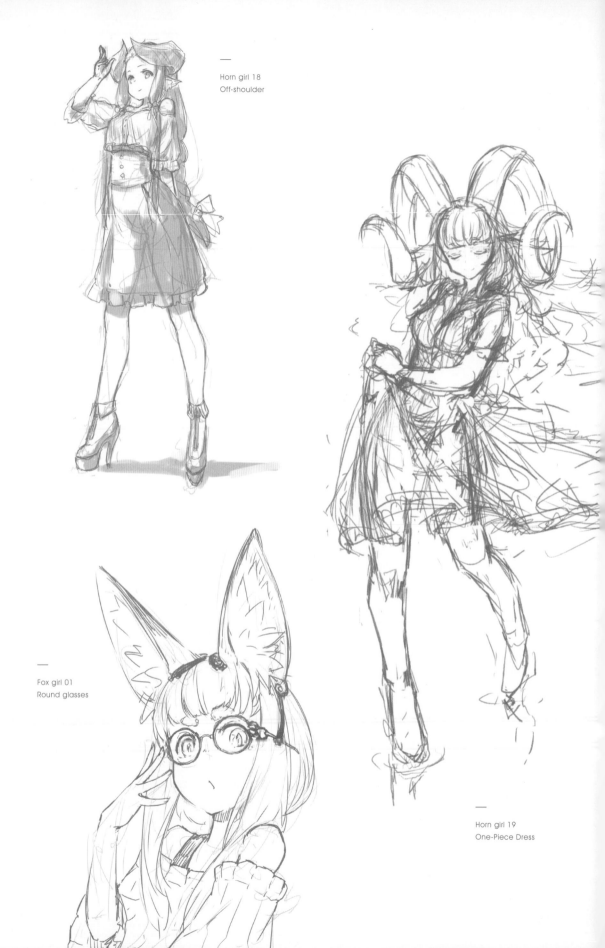

Horn girl 18
Off-shoulder

Fox girl 01
Round glasses

Horn girl 19
One-Piece Dress

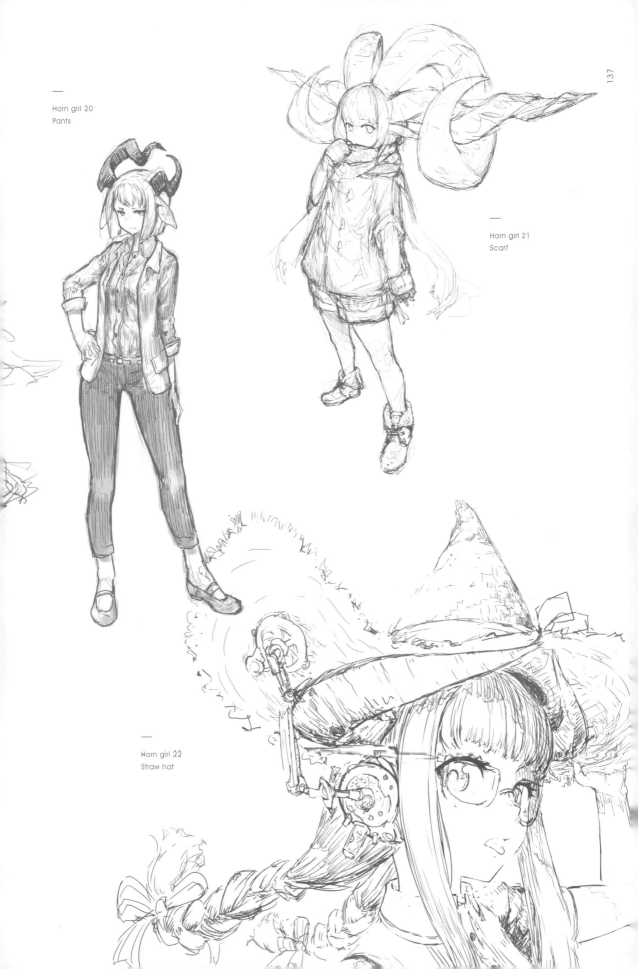

Horn girl 20
Pants

Horn girl 21
Scarf

Horn girl 22
Straw hat

—
Horn girl 23
Scarf

—
Horn girl 24
Knee socks

—
Horn girl 25
Scarf

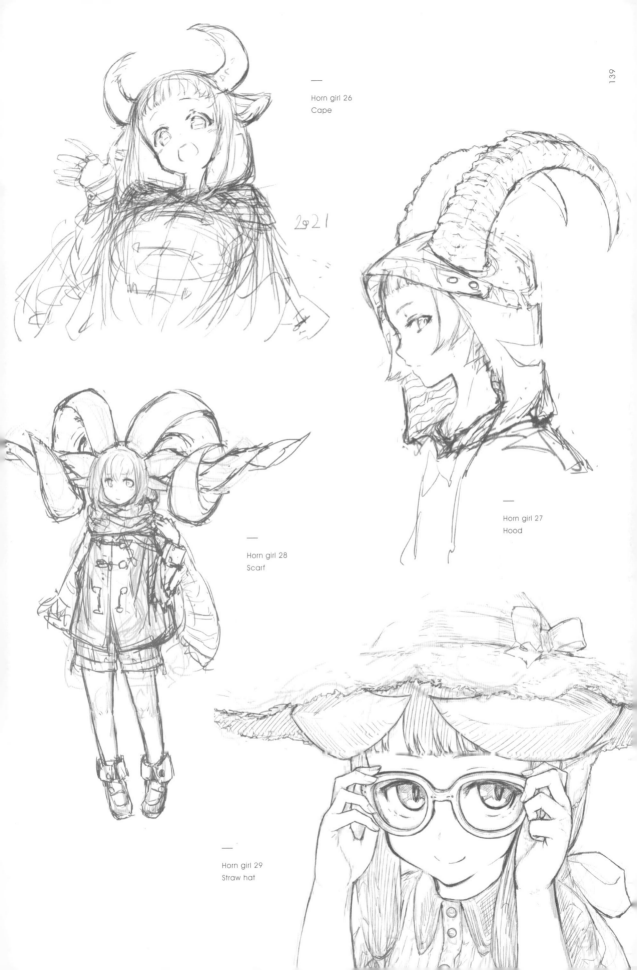

Horn girl 26
Cape

2021

Horn girl 27
Hood

Horn girl 28
Scarf

Horn girl 29
Straw hat

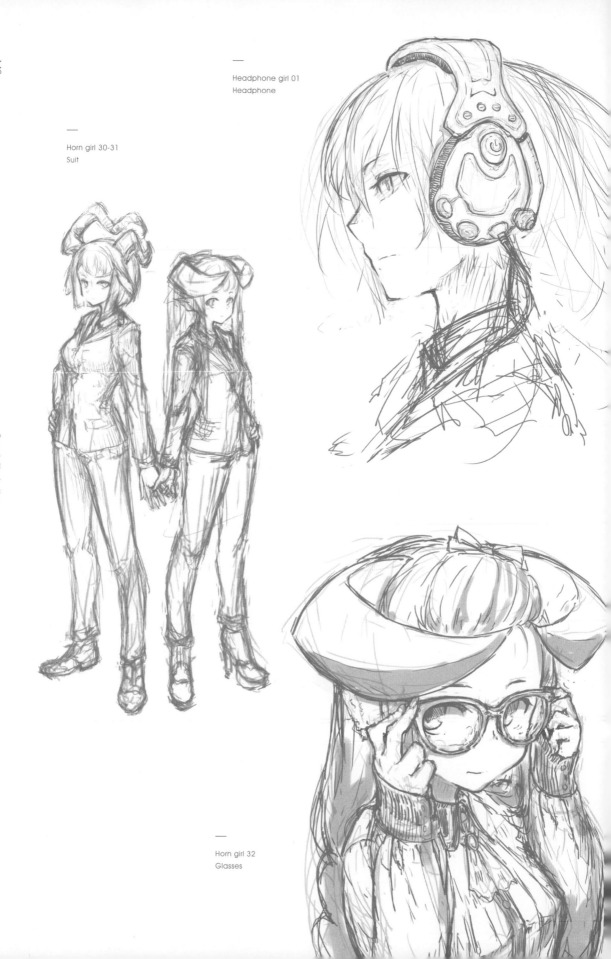

Rough Illustration

—
Horn girl 30-31
Suit

—
Headphone girl 01
Headphone

—
Horn girl 32
Glasses

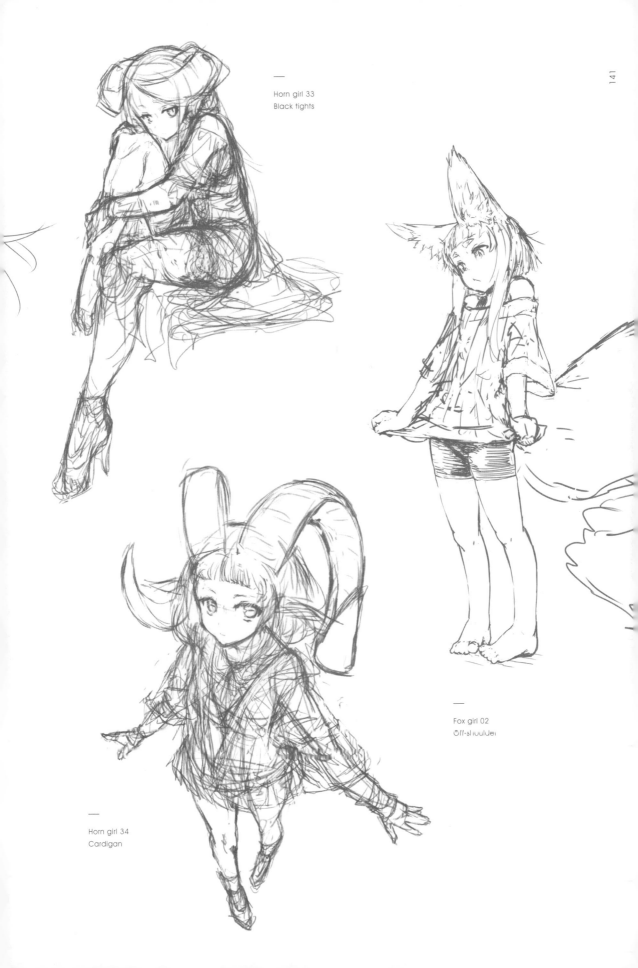

Horn girl 33
Black tights

Fox girl 02
Off-shoulder

Horn girl 34
Cardigan

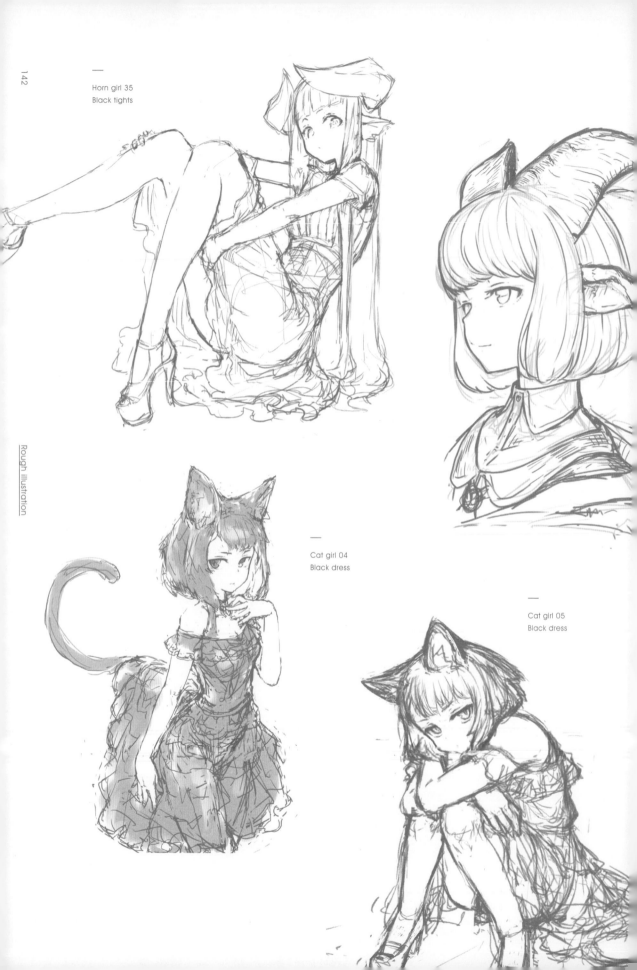

Horn girl 35
Black tights

Rough illustration

Cat girl 04
Black dress

Cat girl 05
Black dress

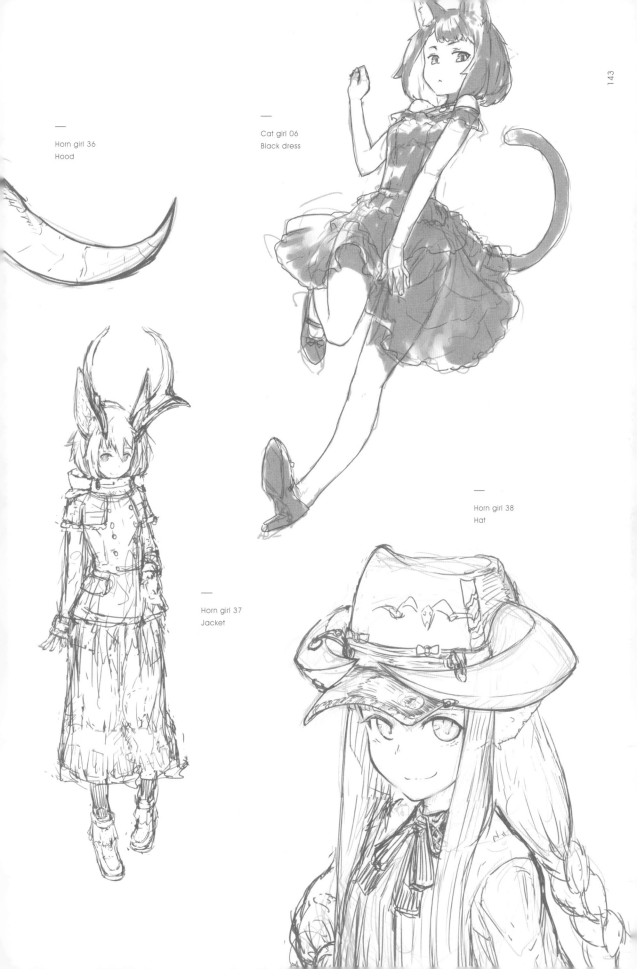

—
Horn girl 36
Hood

—
Cat girl 06
Black dress

—
Horn girl 37
Jacket

—
Horn girl 38
Hat

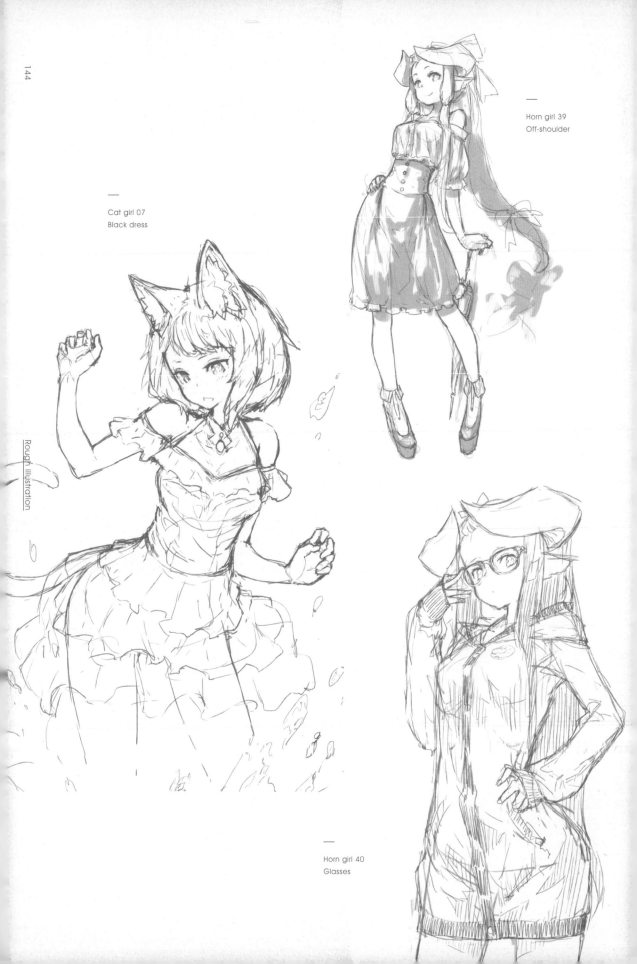

Horn girl 39
Off-shoulder

Cat girl 07
Black dress

Rough illustration

Horn girl 40
Glasses

Cover
illustration
making

Chapter

6

封面插畫的創作

Technique — Cover illustration making

這邊將介紹封面插畫的創作。

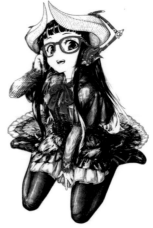

構圖決定

我決定將插畫設定成較小的尺寸，大概是可一目瞭然的全身像。

我用大概可看出形象的粗略線條描繪許多草稿。

藉由大量描繪，讓我很容易確認輪廓和整體比例。

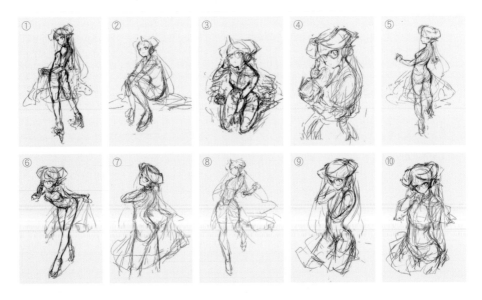

描繪的人物角色是我至今描繪過無數次的長角女孩。將臉大面積配置在畫面中比較好？還是將全身收入畫面比較好？簡單畫幅立像？還是要有動作？畫面的空白比例要占多少？該如何描繪輪廓？這些問題讓我思考良久。結果這次決定了抬頭上看的構圖③。

服裝決定

構圖決定到某個階段後，
開始思考服裝。

至今描繪長角女孩多身著緊身束腰類
的服裝。這次配合裙裝，決定描繪緊
身束腰裙。

想讓裙子呈現往後攤開的畫面，所以
設定為後面裙襬較長的裙子。

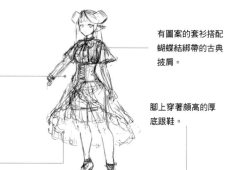

有圖案的套衫搭配
蝴蝶結綁帶的古典
披肩。

腳上穿著頗高的厚
底跟鞋。

在這些元素中又添加
了眼鏡和耳機。

草稿製作

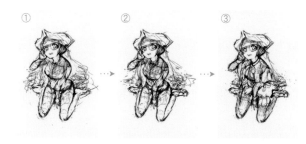

在決定的構圖初稿中，大略描繪人物
表情和身體線條等。在構圖初稿中提
取、修飾所需線條，模糊不清的部分
也要描繪至一定的清晰度（①）。從
①開始調整身體各部位的角度和位
置，姿勢相關的部分幾乎在這個階段
決定完成（②）。接著再穿上已決定
的服裝（③）。

底稿

 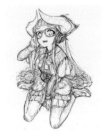 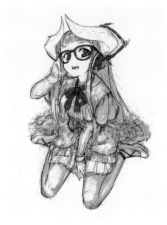

將前一步驟完成的草稿，調整好角度，確認好配置，清楚
收在畫面中。加上淡淡的墨線、對比色，確認黑白色和對
比色的位置比例。接著降低草稿的透明度，在新的圖層描
繪底稿。只從草稿提取所需的線條，並且只描繪出線稿所
需的細節。服裝的細節表現也要描繪出來。

上墨線、疊加上對比色後，底稿完成。

眼睛

眼睛決定了人物角色的個性,為了描繪出充滿魅力的插畫,這是相當重要的部分,
所以一定要仔細描繪到讓自己滿意的程度。

 ⋯> ⋯>

描繪輪廓　　　　　　　　　勾勒瞳孔　　　　　　　　　　添加對比色和打亮

輪廓

持續描繪各部位的輪廓線

① 臉的周圍
這是和眼睛同等重要的部
位,所以這邊也要仔細描
繪到令自己滿意的程度。
臉要畫出圓弧形。

② 手
這是會顯露肌膚的部分,
要畫出圓弧感。

⑤ 衣服和雙腳
這邊也是之後會針對內側
描繪,這個階段只需畫出
最外側的輪廓。

⑥ 眼鏡和耳機
請注意,這是機械部分,所以線條
不需畫出強弱之分,以粗細大約一
致的線條描繪稜線即可。

③ 角
預計之後描繪細節時再描繪稜線,所以這
個階段先不用過於著墨。

④ 頭髮
之後在塗黑階段會描繪細節部
分,這裡只需畫出輪廓。

輪廓線的描繪到此告一段落。右圖是
沒有底稿的樣子。接下來要進一步描
繪出各處細節。

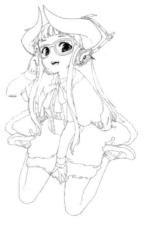

頭髮

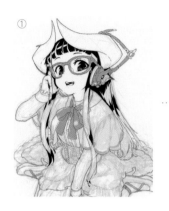

① ...

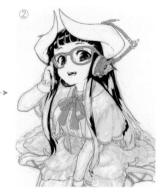

②

經過第一階段的塗黑後（①），再繼續加上黑色。光線的位置在左上方，所以要在反方向的位置塗黑（②）。

進一步塗黑。

像這樣塊面明顯區分的部分，在光線的位置（左上方）方向留下白色，在反方向添加塗黑。

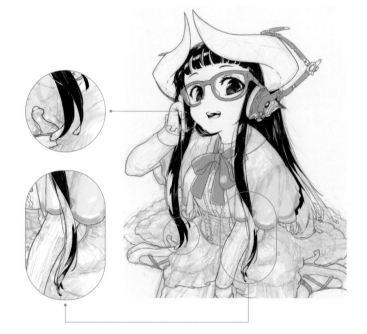

在塗黑處繼續添加線條融合。

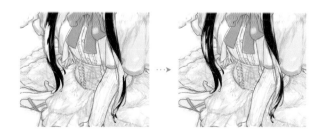

進一步在塗黑處添加線條。

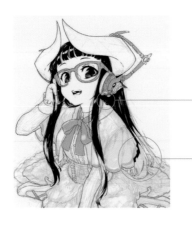

這個部分也要塗黑。

這邊（後面的部分）的頭髮描繪，預計要配合裙子的勾勒程度來決定，所以頭髮描繪暫時到此為止。

眼鏡

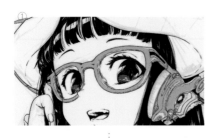

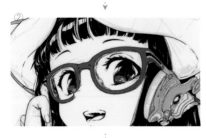

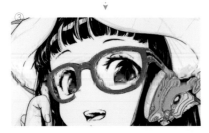

首先描繪眼鏡的圖案、鏡頭扭曲和陰影等細節（①）。再添加對比色（②）和打亮（③）。在稜線加上打亮效果，藉此可更突顯立體感。

耳機

描繪耳機的頭帶，在塊面用平行線條，以及與平行線條垂直的線條添加陰影。

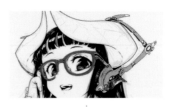

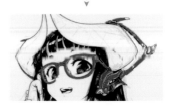

接著描繪沒有對比色的部分。這邊基本上也是在塊面添加平行線條和垂直線條。最後和眼鏡一樣，添加上對比色和打亮。

披肩

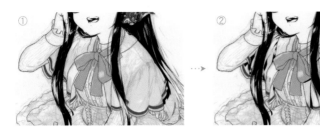

在披肩下襬加上對比色（①），尤其陰暗部分要加上第一層陰影塗黑（②）。

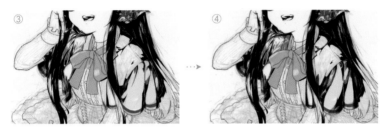

在右手臂周圍添加筆觸，降低一階色調。線條要隨著塊面流動描繪。右手臂是受到光線照射的部分，所以請注意色調不要調得過暗。左手臂周圍也添加一些筆觸（③）。右手臂再加一層陰影，右手臂該側的領圍也要追加一些筆觸（④）。

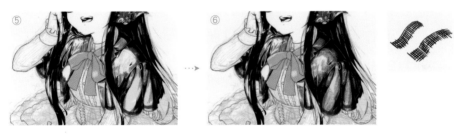

在左手臂周圍添加筆觸。順著塊面加上平行的重疊線條（⑤）。順著塊面重疊筆觸，畫出與平行線條垂直交叉的線條，降低色調（⑥）。塊面為圓弧曲面時，配合曲面畫出有弧度的線條，或用中途截斷接續的直線來表現曲面。

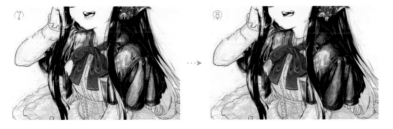

加入蝴蝶結的對比色，添加陰影。用白色筆觸描繪對比色中的光線部分（⑦）。再重疊描繪一層筆觸降低色調（⑧）。

緊身束腰

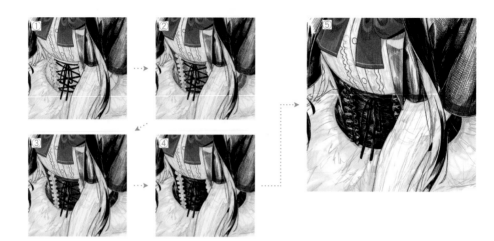

先描繪出綁帶（①），沿著緊身束腰的垂直面添加筆觸（②）。接著在緊身束腰的水平面添加筆觸。以一定程度的平行規則筆觸，呈現出表面稍微凹凸的紋理（③）。添加筆觸調降色調，加上細小的陰影，並描繪荷葉邊部分（④）。

裙子

先加上一層塗黑，以陰影落下的部分為中心添加重疊筆觸。因為是黑色裙子，陰暗部分要畫上較重的黑色。基本上沿著塊面添加筆觸。

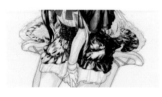

持續添加筆觸。裙子後面和前面有一些距離，所以陰暗部分也比前面的色調稍微明亮一些，藉此表現遠近透視感。對向左側受到光線照射，所以色調較為明亮，要提高對比度。確認比例協調的同時，持續疊加筆觸。

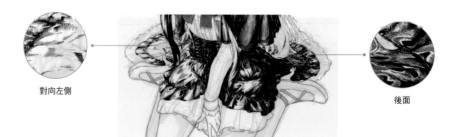

對向左側

後面

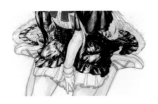

描繪出內側裙子邊緣的圖案和荷葉邊稜稜線後，描繪陰影。為了表現內側裙子的白色光滑質感，請注意不要有太多交叉的線條筆觸。

以順著塊面的密集平行線條表現陰影

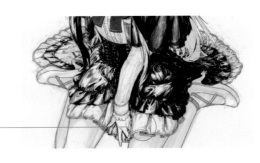

鞋子

描繪鞋跟部分。利用明顯的光影交界和提高對比度，表現光澤質感。接著描繪鞋底部分。沿著塊面描繪平行線條和與之垂直的線條，平均重疊這兩種筆觸，描繪出稍有凹凸紋路的表面。對向左側（右腳鞋子）是受光線照射的地方，所以色調稍微明亮一些。

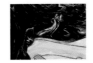

在右腳鞋子加入一層塗黑。因為要呈現出光澤質感，所以要描繪出清晰的光影交界（①）。再加上一層塗黑，沿著塊面方向加上筆觸（②），接著持續重疊筆觸描繪（③）。

用相同方法描繪左腳鞋子。但是左腳會有陰影落下，所以比右腳的色調更暗一些。

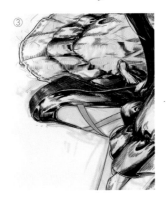

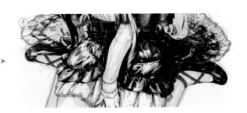

一邊確認比例，一邊降低一階色調，並加入對比色（④）。

雙腳

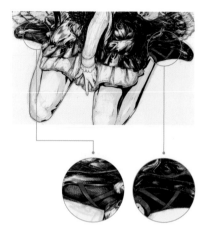

添加一層塗黑，描繪左腳腳背。因為是陰影落下的位置，色調明顯較暗。利用沿著塊面描繪陰影網紋的訣竅，表現出褲襪質感。

像這樣沿著塊面描繪
交叉線條。

用相同方法描繪右腳腳背。這邊的重點在於「這是受到光線照射的地方，所以要降低線條的密集度，色調要明亮」。

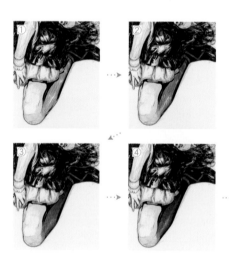

盡量順著腿的方向平行畫線（①），接著斜向畫出和①線條重疊的筆觸。請注意這時盡量畫出平均的平行線條。越靠近腿部輪廓線的部分要畫得越黑，所以要增加靠近輪廓線的線條密集度（②）。畫出和②線條交叉的重疊筆觸（③），接著再改變方向畫出重疊筆觸。凸出部分的重疊線條密度較低（④）。繼續重疊筆觸，降低陰影部分的色調（⑤）。

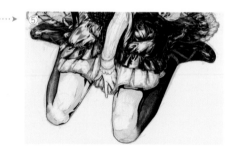

大腿和小腿肚一樣，都順著腿部方向畫出平行的重疊線條，接著再斜向畫出與之交疊的線條。

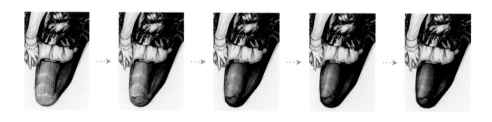

套衫

先畫出大致的陰影。順著布料的流動方向重疊筆觸。接著描繪胸口荷葉邊的黑色部分。

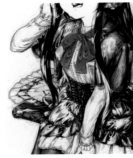

描繪套衫圖案。受光線強烈照射的凸面等部位，圖案較不明顯，甚至用刻意不畫的方法來表現受到光線照射的程度。

相反的陰影較深的部分，圖案畫得較明顯，以表現出立體感。

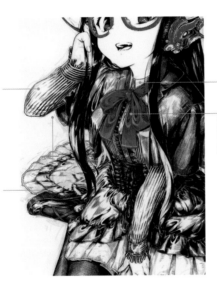

還要描繪領圍和蝴蝶結。

角

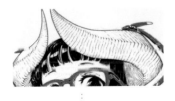

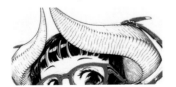

描繪角的質感。在線條描繪出強弱對比，線條時而截斷不連結，呈現出稍微不一致的樣子。另外，除了直線和曲線，如果再加上如右圖般有點不規則的曲線就更有角的樣子。

稜線部分加粗線條、提高密集度或改變沿著塊面的線條角度，藉此表現出塊面的拼接組合。最後再加上陰影。

調整

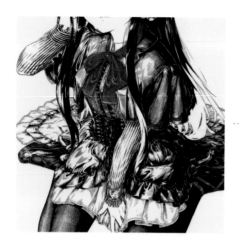 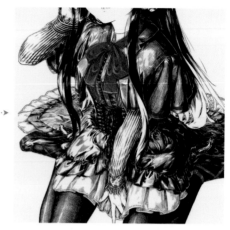

確認比例協調，添加、調整陰影和打亮。

完成

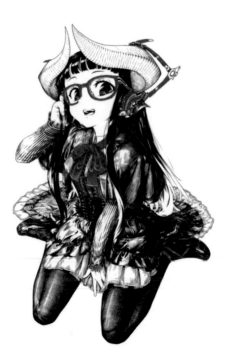

疊加上有高斯模糊的線稿即完成。

製作便於插畫家作業的原創裝置

本書作者 jaco 不但是插畫家，還會自行製作便於插畫家作業的裝置機件。
讓我們來聽聽看他製作這些裝置的緣由。

裝置介紹

● Rev-O-mate

裝置由鋁製削切加工的旋鈕和鋁製機殼構成，裝有一個按壓即可
不斷轉動的旋鈕和可自由設定功能的 10 顆按鈕。裝置除了結合
鍵盤和滑鼠的功能之外，還可製作、編輯各個按鍵的時間間隔。
將建立的巨集指派給各按鈕，即可靈活運用過去裝置無法配合的
應用程式。

產品網站　https://bit-trade-one.co.jp/product/bitferrous/bfrom11/

● TracXcroll

這個裝置可將軌跡球轉換成輸入裝置，並且自由指派各種功能
（例如：軌跡球上下滑動等同滑鼠滾輪，左右滑動就是傾斜滾輪，
將 A、B、C、D 功能分別指派在軌跡球上下左右的滑動）。兼容
其他功能的軌跡球，可以在各個按鈕和滾輪部分設定各種功能。
它的優點是 TracXcroll 可讓電腦將軌跡球辨識為鍵盤或滑鼠，若
能因此設定快捷鍵，就可以使用任何一種插畫製作和動畫編輯的
應用程式。

產品網站　https://bit-trade-one.co.jp/tracxcroll/

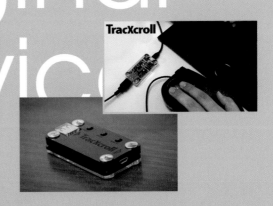

讓我想製作裝置的契機

我原本就喜歡研究機件，這點和插畫創作無關，我買了許多有趣的鍵盤、滑鼠等電腦周邊設備和描繪插圖的輔助輸入裝置，我是
右撇子，所以我甚至還購買、試用了各種左手用的裝置。我雖然有找到一些適合用於插畫工作的裝置，但是有很多產品突然停止
驅動程式的更新或終止生產，讓我無法繼續使用，因此令我感到扼腕。另外，插畫裝置會有「放大、縮小」、「畫布旋轉」、「筆
刷尺寸變更」等許多功能，比起按一個按鍵輸入的形式，我更希望這些功能設定在有滑鼠滾輪般旋轉的輸入裝置。這種備有滾輪
或旋鈕的輸入裝置實在少之又少，即便有，也會像前面所說，很快就無法繼續使用，因此如果我自己做，不但可以滿足我的需求，
又不會因為不再生產或裝置停止更新驅動程式而無法使用，我就可以從這份扼腕中解脫，這就是我製作裝置的契機。我想自己就
是仗著「沒有就動手做」的精神在製作裝置。

Rev-O-mate

「Rev-O-mate」最初的樣品中，滑鼠是用市售商品，機殼是用 3D CAD 設計後，再由 3D 列印服務輸出成型，裡面的通用電路板是自己手焊連接上秋葉原購買的零件製成。這個階段製作的裝置基本上能依照我所構思的運作，但是裡面的線路有點凌亂，有很多地方自己都不滿意。當時因為印刷電路板（PCB）的製作費用變得相當便宜，因此，抱持嘗試的心理，將基板設計好後，下單請別人製作成印刷電路板。這次裡面的配線不但不凌亂也蠻符合我心中的設定。我將這個樣品上傳到 Twitter 時，也曾以 BitTradeOne（以下簡稱 BTO）已上市的 REVIVE USB 裝置為基礎來製作，結果收到 BTO 公司的邀請詢問：「可以讓我們看看您的樣品嗎？」，於是我帶著 Twitter 上傳的樣品來到辦公室，他們問我：「要不要讓我們將你的樣品製作成產品？」，就這樣決定將我的樣品製成產品。

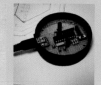

最初樣品

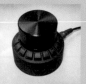
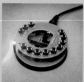

初期後段用 PCB 製作的裝置

決定製成產品後的模擬　　鋁製機殼＋樣品基板的動作確認

由於決定製作成產品，零件的選擇頓時變多，也決定改變構造。我們決定改變大小，做得更小型，即便放在繪圖板周圍也不會影響作業。另外，按鈕部分需要使用樹脂材質，這時就必須利用模具製作，也就表示必須提高初期成本。

當時正逢募資平台 Kickstarter 宣布日本版正式上架，我們一方面為了宣傳和預估所需的費用，而決定「在 Kickstarter 集資模具費用」。

我們一方面希望外型小巧、可以擺放在任何位置，一方面希望不論左撇子，還是右撇子，不論哪一邊的手都可以使用，而決定做成左右對稱的構造。並且考慮到製成小巧的外型，可方便與其他機器一起使用，像我就會將 Rev-O-mate 和鍵盤一起使用。

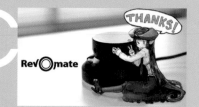

TracXcroll

Wacom 曾販售一款名為 Smart Scroll、利用軌跡球滑動畫面的裝置（這個裝置也已經終止生產、驅動程式也停止更新，而且很難在 windows10 使用）。我探索一般的軌跡球能否有類似的功能，而開始製作「TracXcroll」。雖然我有找到類似可行的軟體，但是大多都停止開發無法再繼續使用，所以開始想是否有可透過硬體解決的方法。就像我在商品介紹的一樣，TracXcroll 可讓電腦將軌跡球辨識為鍵盤或滑鼠，若能因此設定快捷鍵，就可以使用任何一種插畫製作和動畫編輯所需的應用程式。然而，由於不是透過軟體發出滑動的指令，所以呈現的效果很難和畫面滑動的專用軟體（現在已不再使用）以及 Smart Scroll 相提並論……。

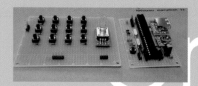

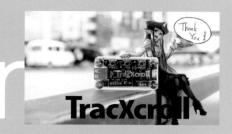

最初樣品　　　　　　　　　下一階段的樣品

Afterword

再次自我介紹！我是平常只畫黑白插畫的 jaco。
我曾經在「擴展表現力：黑白插畫作畫技巧」一書中解說黑白插畫，因為這個緣故，
開始聽到有人表示：「有沒有興趣出一本畫冊？」

老實說，當初我聽到大家的提議，內心想著：「我的插畫能出版嗎？」
「既不是彩色版，也不是最近流行的插畫……」，我的內心充滿不安，
多虧有大家的幫助，才成就了這本很棒的畫冊。

書中也有一些「最新嘗試」，
最近連數位繪圖的環境也有轉為彩色插畫的趨勢，
所以我覺得自己真的很幸運，
能有這個機會在這樣的環境出版以黑白插畫為主的畫冊。
在彩色插畫當前的時代，
刻意只描繪黑白插畫，並不是因為我不喜歡畫彩色插畫，
單純是因為我實在太愛黑白插畫了。

一想到自己從小黏在書桌前在筆記本塗鴉，
就發現自己這條路竟走了這麼長久，喜歡的事至今未曾改變，
或許這是因為我一直待在同一個地方吧！

透過這本書我再次確定自己的想法，
我沒有忘記當初的心情，想要就這樣一直畫下去，

最後在此由衷感謝對於出版這本畫冊時給予協助的所有人。

然後我也很感謝各位讀者翻閱本書冊，並且看到最後。

希望大家在閱讀這本畫冊後，內心會有一些不同的想法。

Profile

jaco

4 月 3 日生，現居東京的插畫家。

喜歡描繪的人物角色會長出一般人類沒有的部位，例如頭上長出獸耳或角。

也會自行製作數位繪圖裝置。

著作包括『※ モノクロイラストテクニック』、『ケモミミキャラ イラストメイキング（共同著作）』（皆由玄光社出版）

※ 繁中版「擴展表現力：黑白插畫作畫技巧」北星圖書事業股份有限公司出版

twitter:@age_jaco

Staff

設計和 DTP：高山彩矢子

編輯：新井智尋（株式會社 Remi-Q）

企劃與編輯：難波治裕（株式會社 Remi-Q）

jaco 畫冊 & 插畫技巧

黑白插畫世界

作　　者	jaco	
翻　　譯	黃姿頤	
發　　行	陳偉祥	
出　　版	北星圖書事業股份有限公司	
地　　址	234 新北市永和區中正路 458 號 B1	
電　　話	886-2-29229000	
傳　　真	886-2-29229041	
網　　址	www.nsbooks.com.tw	
E–MAIL	nsbook@nsbooks.com.tw	
劃撥帳戶	北星文化事業有限公司	
劃撥帳號	50042987	
製版印刷	皇甫彩藝印刷股份有限公司	
出 版 日	2021 年 11 月	
I S B N	978-626-7062-02-9	
定　　價	450 元	

如有缺頁或裝訂錯誤，請寄回更換。

國家圖書館出版品預行編目 (CIP) 資料

黑白插畫世界 : jaco 畫冊 & 插畫技巧 / jaco 作 ；
黃姿頤翻譯 . -- 新北市 : 北星圖書事業股份有限公司 , 2021.11
160 面 ; 18.2x25.7 公分
ISBN 978-626-7062-02-9（平裝）

1. 插畫　2. 繪畫技法

947.45　　　　　　　　　　　　110017621

臉書粉絲專頁

LINE 官方帳號